在中国优秀的传统文化中继承

在继承中发展，在发展中弘扬

这是当今艺术家的自信、自觉和应尽的责任

支持单位：南京艺术学院舞蹈学院
　　　　　苏州市歌舞剧院
　　　　　南京市鼓楼区文化馆
　　　　　三六六集团

指导单位：中国舞蹈家协会昆舞专家委员会

编 委

主 编：马家钦

副主编：马 艳　成 静

编 委：（排名不分先后）

　　　　王美晴　秦茂华　冯 笑

　　　　陈 敏　吴 非　陶 园

　　　　张钰浩

马家钦

国家一级编导

昆舞创始人

中国舞蹈艺术卓越贡献舞蹈家

中华文化人物荣誉称号获得者

中国舞蹈家协会昆舞专家委员会常务副主任兼秘书长

南京艺术学院舞蹈学院首任院长、特聘教授

江苏省艺术研究院特聘研究员

江苏省劳动模范和先进工作者

曾获文华奖。全国编导艺术特等奖、一等奖。高校艺术美育个人突出贡献奖、个人教学成果一等奖，国家"五个一"工程奖，江苏省特殊贡献奖，江苏省文联艺术贡献奖，江苏省德艺双馨奖。

出版著作：《昆韵流芳》《虞美人——中国昆舞的破茧之旅》《昆舞的生发与本体构架》《中国昆舞本科教材》。

剧目代表作：大型民族舞剧《五姑娘》、大型民族舞剧《干将与莫邪》、大型昆舞诗剧《虞美人》、大型舞蹈诗《昆韵》、大型民族昆舞剧《嫦娥奔月》。

昆舞剧目：群舞《五指莲花兰》、三人舞《情醉三月天》、双人舞《昆丑争艳》、独舞《风雪行人》。

主编　马家钦

副主编　马　艳　　　　特约编辑　周扬海　　　　副主编　成　静

编委　陈　敏　　编委及教材示范　　编委及教材示范　　编委　吴　非
　　　　　　　　　王美晴　　　　　　秦茂华

教材示范及编委　　　文案及教材示范　　　教材示范及编委
　　张钰浩　　　　　　　冯　笑　　　　　　　陶　园

冯双白

从十几年前对昆舞想法的萌发，到2007年南京艺术学院创建"昆舞教研实践基地"，再到"昆舞的生发与本体构架"的课题研究，昆舞非常好地顺应了历史发展的潮流，并在生发、演变与发展的过程中，同时借鉴了西方舞蹈的发展规律和本土舞蹈的艺术特色。

归纳昆舞近二十年的探索历程，其第一步是正本清源，即昆舞姓"昆"，脱胎于昆曲，是从昆曲中提炼、升华，并进行系统化整合，最终成为中国古典舞的一支新流派。"天雨虽宽，不润无根之草"，昆舞生发于昆曲，要牢牢扎根于昆曲的文化沃土之中，从更深远的意义上来说，要扎根于中华文化的独特气韵之中。在这个基础上，为继续播散昆舞的种子，将中国古典舞的探索更加向前推进一步，使理论建设与创作实践双管齐下，对昆舞未来的发展至关重要。因此，在昆舞目前的发展基础上，教学平台要拓展，小型演出团队需建立；最重要的是，要把更多的精力投入到创作实践中去，从小型剧目着手，积累剧目，打造精品。总之，昆舞传承发展近二十年，是纪念，更是崭新的起点，唯有继续深耕传统，创新发展，持之以恒，才能真正实现"思接千载，昆韵流芳"。

——摘自"昆舞传承发展十五年"专题座谈会

冯双白 中国舞蹈家协会主席，中国文学艺术基金会副理事长，舞蹈学博士生导师，著名舞蹈理论家、评论家、编剧，大型晚会策划人、撰稿人。编创大型舞台剧及舞蹈诗《咕哩美》《妈勒访天边》《风中少林》《舞台姐妹》《水月洛神》等，出版学术专著《新中国舞蹈史》《图说中国舞蹈史》《宋辽西夏舞蹈史》《中国现代舞蹈史纲》《舞蹈欣赏》等。

罗 斌

　　昆舞是一门"身心合一"的艺术,"意念"是昆舞最核心的语言元素。"意"本看不见、摸不着,附身于"象",因此,由意生象,由象生韵,由韵生情,由情造景,景中生意,这一循环往复的过程,彰显了昆舞最独特的审美特质。同时,在"意念"元素的引领之下,舞步、手势及手形等基本形态的确立,"27点位"独特空间的创造,共同构筑了昆舞语言大厦的基石。

　　昆舞是资深舞蹈编导马家钦的毕生心血,是饱蘸江南古风,又具人文意蕴的新品,我很为中国古典舞再次出现了一块新鲜的"绿色"而激动。仔细想来,昆舞的出现绝非偶然,它是在历史与现实的纵横点上悄然兴起的缝隙。文化的繁衍往往有着同源共生的可能性,但最终的走向,还是由选择者自己的追求所决定。昆舞一路走来带着"学术意义""教学意义""理论意义""实践意义"的前因后果,其生成的必要条件得益于中国古典舞"不定空间"的体系,是昆曲中舞蹈的衍生物,是以昆曲"唱""念""做""打"艺术为素材创造的、古典文化内涵深厚的舞蹈样式。因此,昆舞教学也具有独特的意义,其对中国传统舞蹈文化的大胆想象与合理发挥,既是对传统文化的再造,更是"古今合一"的思辨结果。

<div style="text-align:right">——摘自"昆舞传承发展十五年"专题座谈会</div>

罗斌　中国舞蹈家协会分党组书记,驻会副主席、秘书长,中国文联舞蹈艺术中心主任,著名舞蹈理论评论家、编剧,大型晚会策划人和撰稿人,舞蹈学博士,艺术学博士后,研究员,博士生导师。中央电视台《舞蹈世界》栏目总撰稿者,《贾作光自传》主笔,舞剧《杜甫》(该剧荣获第十届中国舞蹈"荷花奖"舞剧奖)的艺术总监,《天路》(该剧荣获文华奖)的编剧。出版专著有《舞越濠江——澳门舞蹈》《中国古典舞蹈的"和"品格》等。

昆 舞 教 程

马家钦　主编

苏州大学出版社

图书在版编目(CIP)数据

昆舞教程/马家钦主编. —苏州：苏州大学出版社,2021.10
 ISBN 978-7-5672-3710-0

Ⅰ.①昆… Ⅱ.①马… Ⅲ.①古典舞蹈—中国—教材 Ⅳ.①J722.4

中国版本图书馆 CIP 数据核字(2021)第 188403 号

书　　　名：	昆舞教程
主　　　编：	马家钦
责任编辑：	洪少华
助理编辑：	张亚丽
策划编辑：	孙茂民
特约编辑：	周扬海
装帧设计：	吴　钰

出版发行：苏州大学出版社(Soochow University Press)
社　　　址：苏州市十梓街1号　邮编：215006
印　　　刷：苏州市深广印刷有限公司
邮购热线：0512-67480030
销售热线：0512-67481020
开　　　本：700 mm×1 000 mm　1/16　印张：10　插页：4　字数：143 千
版　　　次：2021 年 10 月第 1 版
印　　　次：2021 年 10 月第 1 次印刷
书　　　号：ISBN 978-7-5672-3710-0
定　　　价：46.00 元

若有印装错误,本社负责调换
苏州大学出版社营销部　电话：0512-67481020
苏州大学出版社网址　http://www.sudapress.com
苏州大学出版社邮箱　sdcbs@suda.edu.cn

前　言

昆舞是从中华民族优秀的传统文化，尤其是昆曲文化为母体的优质基因中提炼而来的。自2003年舞剧《干将与莫邪》登台亮相之后，昆舞的种子便在昆曲的土壤中悄然萌发，经过体系化的构建，形成了当代中国古典舞的一支新生流派。

2006年，"全国昆舞学术研讨会"在苏州召开，2009年和2013年第一届和第二届"中国昆舞国际研讨会"相继在南京举办，研讨会的内容以昆舞的"教学体系展示"与"舞目展演"为核心，引起了国内外舞蹈界和学术界的广泛关注；2019年，中国昆舞艺术展——《东方之凤》在北京政协礼堂文史馆成功举办，展厅构架由"出处由来""教学实践""国内外交流""昆舞流芳"四个部分组成，同时发布了中国昆舞本科教材，得到了业界的高度评价。从2006年到2019年，昆舞的每一次展示都有很好的反响，也给十几年以来一直专注于昆舞研究的团队莫大的鼓舞。

昆舞的诞生是中国古典舞继"戏曲身韵舞""汉唐舞""敦煌舞"之后的又一继承与创新的整合体，但是昆舞的成果并非仅限于舞蹈行业之内，其为践行"非遗"工作中"保护为主、

抢救第一、合理利用、传承发展"的基本方针也注入了新鲜的活力，使昆舞的出现成为一件具有时代意义的文化事件。因此，昆舞延续和继承了戏曲、武术等传统文化的精粹，体现了东方艺术的审美特质；中国优秀的传统文化也哺育、滋养了既古曲又新颖、既独特又深奥的昆舞文化。

著名舞蹈理论家资华筠先生在2006年"全国昆舞学术研讨会"的主旨发言中指出，昆舞创始人马家钦女士生长于昆曲的故乡苏州，自幼受到吴文化的滋养和熏陶，对昆曲中的"形""韵""神"情有独钟。马家钦女士对昆曲艺术独到的眼光和发自内心的挚爱，引导着她在舞蹈创作实践中不断提炼，以创造性的思维和智慧成就了赋予东方艺术神韵的昆舞流派。正因如此，昆舞中鲜明的地域文化特色，圆润典雅的艺术风格特征，自然而然地凸现在了昆舞的"形""韵""神""境"之中。

为使昆舞的教学与实践得到进一步完善，苏州歌舞剧院（原苏州市歌舞团）、南京艺术学院舞蹈学院、苏州市演出经营有限公司、南京市鼓楼区文化馆云昆舞团先后建立了"昆舞教学传承基地"。但是，教学与实践都需要参考教材，在此背景下，我们决定编写一套集教学与实践于一体的昆舞教材。经过前期策划、视频拍摄、书稿撰写、编辑校对，终于完成了这本《昆舞教程》。

《昆舞教程》以舞蹈的技术训练为核心，采用文字和视频相结合的方式，使深奥的理论通俗易懂，将复杂的动作化繁为简，并根据学生不同层次的需求分出"中国昆舞学前课""中国昆舞少儿培训"和"中国昆舞成人培训"三部分。其中"中国昆舞少儿培训"共十级，一级至三级适用于幼儿园大班到小学三年级，四级至六级适用于小学四年级到小学六年级，七级至九级适用于初中一年级到初中三年级，十级适用于高中一年级；"中国昆舞成人培训"共三级，初级适用于高中一年级，中级

适用于高中二年级到高中三年级，高级适用于高中三年级或艺考生。最重要的是，《昆舞教程》中有大量丰富的舞蹈视频，不仅适合专业舞者参考学习，也适合业余爱好者欣赏观看，希望通过这本教材能让更多人了解昆舞，学习昆舞，爱上昆舞，爱上中华传统文化。

<div style="text-align:right">
编委会

2021年8月于南京
</div>

致 谢

感谢中国舞蹈家协会昆舞专家委员会、苏州市演出经营有限公司、南京艺术学院舞蹈学院、苏州市歌舞剧院、南京市鼓楼区文化馆、三六六集团对本书的支持。

目 录
Contents

第一部分　中国昆舞学前课　/ 1

第一章　教学必修课　/ 3

一、什么是昆舞？　/ 3

二、昆舞的审美之"21字诀"　/ 3

三、昆舞的核心元素　/ 4

四、昆舞语言架构的"七大部"　/ 5

五、昆舞相关的基础词汇　/ 6

六、手位和脚位分类　/ 7

七、手势　/ 8

第二章　昆舞教学法之模糊法　/ 10

一、模糊法的核心要点　/ 10

二、举例说明　/ 10

第二部分　中国昆舞少儿培训　/ 13

第一章　中国昆舞少儿培训（一级）　/ 15

一、热身（单一队形）　/ 15

二、左与右　/ 16

三、站一站　/ 17

四、手的训练　/ 18

五、数星星 / 19

六、我是小小指挥家 / 20

第二章　中国昆舞少儿培训（二级） / 22

一、热身（单一连环形） / 22

二、《小兔子乖乖》（小歌舞表演） / 23

三、27点位的口诀 / 23

四、意领原地转 / 24

五、坐地压腿 / 25

六、拉一拉小鼻涕 / 26

七、拍拍照 / 26

八、编组合 / 27

第三章　中国昆舞少儿培训（三级） / 28

一、热身（单一连环线形） / 28

二、拎裙转 / 29

三、弯弯直直伸伸手 / 30

四、走步 / 31

五、《狼与兔妈妈》（小歌舞表演） / 32

六、采一采、闻一闻 / 33

七、《找朋友》（小歌舞表演） / 34

第四章　中国昆舞少儿培训（四级） / 36

一、热身（综合性连环形） / 36

二、画圈圈 / 37

三、弯弯直直 / 37

四、意领自转 / 38

五、坐地压腿 / 39

六、听一听 / 40

七、《春天在哪里》（小歌舞表演） / 41

第五章 中国昆舞少儿培训（五级） / 43

一、热身 / 43

二、脚跟移位 / 43

三、手位方向 / 44

四、手位八向 / 45

五、弯弯直直摆摆头 / 46

六、弯弯直直勾勾脚 / 47

七、走步 / 48

八、《我是小警察》（小歌舞表演） / 49

第六章 中国昆舞少儿培训（六级） / 51

一、热身 / 51

二、空间下三节弯与直的形态训练 / 51

三、基础步伐（颠步走队形） / 53

四、《我给猫咪缝花裙》（手位小组合） / 53

五、《蝴蝶飞》（方向变化的小组合） / 54

六、《猜一猜》（翻掌手势小组合） / 55

七、《莲花》（小歌舞表演） / 56

第七章 中国昆舞少儿培训（七级） / 57

一、热身 / 57

二、行礼的训练 / 57

三、基础步伐 / 58

四、小组合 / 59

五、背掌推拉小组合 / 61

第八章 中国昆舞少儿培训（八级） / 63

一、热身 / 63

二、跑队形基本步法之平步 / 63

三、《睡莲》（小歌舞表演） / 64

四、木偶 / 65

五、呼啦圈 / 65

六、五指莲花式 / 66

七、《一休哥》（小歌舞表演） / 67

第九章　中国昆舞少儿培训（九级） / 70

一、热身 / 70

二、圈圈步 / 70

三、抬步 / 71

四、戏袖 / 72

五、《寻梦》（小歌舞表演） / 73

六、《花儿》（小歌舞表演） / 73

七、《乡间小路》（小歌舞表演） / 74

第十章　中国昆舞少儿培训（十级） / 76

一、热身 / 76

二、戏袖 / 76

三、《展翅飞翔》（小歌舞表演） / 77

四、《上楼梯》（小歌舞表演） / 78

五、《逛花灯》（小歌舞表演） / 79

六、《编导心语》（小歌舞表演） / 81

七、伞韵 / 82

第三部分　中国昆舞成人培训 / 85

第一章　中国昆舞成人培训（初级） / 87

一、热身（组合运动） / 87

二、放射性的27点位 / 88

三、人体基本形态的训练（站一站） / 89

四、人体对节奏记忆的训练 / 98

五、手势训练 / 101

六、行礼式 / 106

七、《莲花》（歌舞表演） / 107

八、戏袖 / 108

九、《花儿》（歌舞表演） / 110

十、《乡间小路》（歌舞表演） / 111

第二章 中国昆舞成人培训（中级） / 113

一、热身（组合运动） / 113

二、手势的训练之五指莲花式坐部 / 113

三、技部的训练之扇韵 / 114

四、技部的训练之伞韵 / 116

五、《一休哥》（歌舞表演） / 118

六、《乡愁》（歌舞表演） / 120

七、《上楼梯》（歌舞表演） / 121

八、《寻梦》（歌舞表演） / 122

九、《秦淮河上·逛花灯》（歌舞表演） / 123

十、《睡莲》（歌舞表演） / 124

十一、《编导心语》（歌舞表演） / 125

第三章 中国昆舞成人培训（高级） / 128

一、热身（组合运动） / 128

二、五指莲花式 / 128

三、《忆江南》（歌舞表演） / 131

四、《山水之间》（歌舞表演） / 132

五、《水中望月》（歌舞表演） / 133

六、《说媒》（歌舞表演） / 134

七、《情醉三月天》（歌舞表演） / 135

八、《睡童》（歌舞表演） / 138

九、《蝶影孤行》（歌舞表演） / 139

十、《人莲情幽幽》（歌舞表演） / 141

十一、《昆丑》（歌舞表演） / 144

第一部分

中国昆舞学前课

第一部

第一章
教学必修课

一、什么是昆舞？

昆舞是由南京艺术学院舞蹈学院原院长、一级编导马家钦教授首创，它来源于传统的昆曲文化，挖掘了昆曲的优质基因，并融合时代审美理念，不仅具备昆曲的审美特征和艺术表演风格，更贴近时代审美需求，经多年发展，如今已成为古典舞中继"戏曲身韵舞""汉唐舞""敦煌舞"三大流派之后的第四大流派。

昆舞姓"昆"，"昆"是中国吴人吴地之韵，是吴文化之精粹，是吴地文化的审美理念，是吴人情感交流的方式。昆舞以吴人吴地之意韵作为学科的灵魂和舞蹈语言体系的基石，进而形成一套属于自己的舞蹈体系构架。昆舞是中国传统文化在象征意义层面的一种延续和回归，既具有深厚的古典文化内涵，又体现了东方艺术审美特征，是中国古典的新生流派，是中国人跳的中国舞。

二、昆舞的审美之"21字诀"

昆舞形态美的特征包括：含、沉、顺、连、圆、曲、倾。
昆舞韵律美的特征包括：上、下、平、入、推、拉、延。
昆舞风格美的特征包括：雅、纯、松、飘、轻、柔、妙。

三、昆舞的核心元素

1. 意

"意念"是一种思维、一种思想,当"思维"和"思想"集中在一个具象中时,由意生象、由象生韵、由韵生情、又由情化景,我们称之为"意念"或"意象",这是人对生态环境的态度、感知、情感,甚至人生的感悟,凝聚在一个具体物象中产生的"寓意之象"。

2. 移

移位有上下移、左右移、前后移,昆舞中的"移"主要是指由"意"引领向27个点位方向的移动。

3. 空间

(1)运动空间:昆舞的运动空间是在传统戏曲表演舞台"四面八方"的基础上,发展和升华而出的一种"球体运动空间",主要由放射性的27个点位引领实现,优美再现了中国古典美中"圆"的艺术之美。

(2)空间方向:昆舞的空间运动方向分别是上8个点向、中8个点向、下8个点向、头上1个点向、脚下1个点向和中心1个点向,共27个点位方向,形成了多层的运动空间。

4. 身位态

(1)手位:手位是指上肢三节和上肢小三节在最小时间单位的空间里的方位和形态。上肢三节是指肩、肘、手腕的关节,上肢小三节是指手腕、手掌、手指的关节。

(2)脚位:脚位是指下肢三节和下肢小三节在最小时间单位的空间里某一方位的脚形。下三节是指胯、膝、脚腕的关节,下肢小三节是指脚腕、脚掌、脚趾的关节。

(3)头顶方位:头顶方位是指头顶心在最小时间单位空间中的方位和形态。

四、昆舞语言架构的"七大部"

1. 意韵部

意韵部是有关"意""意象""意韵"转化功能的训练和在语言体系中的运用。如"意"的集中、由"意"生象、由"意"生韵的训练和运用,"意象"的直线移动、圆周移动、上下移动,"意韵"在具象空间和抽象空间中的流转训练和运用。

2. 坐部

坐部主要是形的训练,具体方式是在盘坐、抱坐、半坐、躺坐的基本形态中头顶方位态、上肢方位态、下肢方位态的训练。在这些"坐"的核心元素中,需要注意以"意"引领的意向转化、意韵流程、重心转化、节奏突现的训练和功能的运用。

3. 立部

立部形态训练具体方式是在站立的基本形态中头顶方位态、上肢方位态、下肢方位态的训练。

4. 行部

行部主要是步伐的训练,具体方式是由意念引领步伐的移动,有直线移位、圆周移位、弧线移位等多种形式。

5. 技部

技部是扇子、袖子、翎子的单元素训练,具体表现为扇子、袖子、翎子在头顶方位态、上肢方位态、下肢方位态的运用,以及扇子、袖子、翎子的韵律、移动、特殊技巧在昆舞语言体系中的艺术体现。

6. 跳转部

跳转部是指跳转的单元素、复元素、复合元素在运行过程中的起、止和运行形态的训练。

7. 花部

花部是身体各个部位关节及连带肌肉的入韵和延韵,包含单元素、复元素和复合元素的训练,有助于塑造人物和渲染情绪。

五、昆舞相关的基础词汇

1. 功能性训练

（1）以"意"引领的训练：有助于加强意象的理解和运用。

（2）想象力的训练：想象力是艺术创作中最杰出的创作本领。

（3）人体各个关节韧度、开合、爆发能力的训练：有助于舒展四肢和提高四肢基本能力，以达到自身的关节运用自如。

（4）协调能力的训练：动作协调能力是"合"的基础。

（5）内功、外功整合的训练：这是和谐能力的训练，需要达到思与体、形与神、里与外的整体协调，使东方传统思维的整合性和舞蹈形态天然合一。

（6）自控能力的训练：有助于提高关节的灵活性、情绪的掌控度、动作的协调性等可以自我控制的能力。

2. 21字诀的训练和运用

在昆舞语言中，形态、手位、韵律、步伐的单一元素、复元素、复合元素、综合元素必须以昆舞的21字诀（也称三七字诀）为唯一的审美标准进行审核和完善，不能有丝毫马虎，否则就不是昆舞了。

3. 代表性舞汇训练

代表性舞汇训练是昆舞语言中最有特色的语汇，是指在传统翘鞋基础上进行提炼和发展，成为的昆舞具有代表性的舞鞋，主要通过前脚掌作为力的支撑面进行舞蹈，可用于风采展示和特殊的舞姿表现。

4. 三节六合

三节是指"上三节""下三节""人体三节"。六合是指"内三合"与"外三合"，"内三合"是指意、情、景，"外三合"是指头顶方位、上肢方位、下肢方位。

5. 头顶方位态

头顶方位态指头顶心所指的放射性点位所呈现的姿态。

6. 上肢方位态

上肢方位态指左右手中指所指的放射性点位所呈现的姿态。

7. 下肢方位态

下肢方位态指左右脚大拇指所指的放射性点位所呈现的姿态。

8. 向

昆舞的"向"是指 27 个点位的方向。

9. 空间

对人体而言共有五度空间，一度空间是脚尖到膝盖，二度空间是膝盖到头顶，三度空间是头顶以上，四度空间是指穿过具象空间放射出去的抽象空间，五度空间是指地面以下放射的抽象空间。

10. 头顶向

头顶向是指人头顶所指的方向。

11. 面向

面向是指人鼻尖所指的方向。

12. 胸向

胸向是指人体 0 点所指的方向。

13. 腹向

腹向也叫子午向，是指以肚脐向下，与腹部的横竖交叉点所指的方向。

14. 上肢向

上肢向是指人体的左右手的中指尖所指的方向。

15. 下肢向

下肢向是指左右脚的大拇指尖所指的方向。

16. 定向

定向是指舞蹈结束时人体所指的方向。

六、手位和脚位分类

（一）手位

昆舞的手位有四种基础形式和六种特色类别，四种基础形

式分别是背推、背拉、掌推、掌拉，六种特色类别分别是单手位的背推背拉、单手位的掌推掌拉、双手同向同位的背掌推拉、双手同向错位的背掌推拉、双手双向对位的背掌推拉、双手双向错位的背掌推拉。

（二）脚位

脚位是指下肢三节与下肢小三节在地面空间的方向和位置，有两大类共六种。

1. 基础脚位

（1）挪位：挪位是指以动力腿脚跟为轴，脚趾关节顺时针或逆时针地面移动，脚趾尖分别对1~8个点位方向所构成的位置与形态。

（2）挪步：由脚腕带动下肢三节，脚趾关节落地后，动力腿脚跟和主力腿脚掌间距不大于肩宽为小挪步，大于肩宽为大挪步。

（3）移步移位：动力腿不离开地面，向1~8个点位方向移动，称为移步。动力腿向明确的方位不离开地面移动，延伸定位，称为移位。把移步和移位连起来改变脚位方位，称为移步移位。

2. 背掌推拉脚位

（1）背掌推拉原点脚位：意向0下点，由下三节弯直带动脚腕关节推动下肢小关节形成脚背脚掌原点推拉。

（2）背掌推拉挪步脚位：由意引领，在地面1~8个点位任一方向，以小挪步或大挪步的脚位，顺势背掌推拉，拉回原地。

（3）背掌推拉移步移位：原点经过背掌推拉，顺势落到小挪步方向，沿地面放射性向前移动，主力腿跟上，称为背掌推拉移步。紧跟意念所指方向位，进行移动，称为背掌推拉移位。将背掌推拉移步和背掌推拉移位连接起来，称为背掌推拉移步移位。

七、手势

1. 五指莲花式

五指莲花式是昆舞独有的指法造型，由五指中不同指数构

成,如拇指突出,其余四指为花蕾芽苞状,用意引领拇指带动其余四指,随后顺势打开,好似莲花状,再以小指带动其余四指顺势拉回,形成以拇指突出、其余四指向掌心顺势合拢的手势。

五指莲花式有单手、双手、单项的错位、双项的错位、25°、45°、90°、125°、160°等等多种方式。

2. 小五花式

小五花式是指双手手背相对,以手腕紧靠处为轴心,兰花指双手顺时针或逆时针转动的手势。需要注意的是,在昆舞中,紧靠的手腕轴心不是具象性紧靠,而是意象性紧靠。小五花式是从昆曲的身段中发展而来的,主要有以下三种形式。

(1)绕花式:从0下点到7点转动,或者从0下点到7点到5点到3点到1点顺时针转动,或从0下点到1点到3点到5点到7点逆时针转动。

(2)拉花式:双手指尖相对,由意引领指尖向相反的点位拉开。

(3)对花式:双手绕划的过程中,在某一个点位停顿,形成双手对位的形状。

3. 翻掌式

翻掌式是由手掌手背轮换着向上翻动形成的,主要有以下三种形式。

(1)单翻:单手的手掌手背轮换向上翻动。

(2)双翻:双手的手掌手背同时轮换向上翻动。

(3)轮翻:一个手掌、一个手背轮换向上翻动。

第二章
昆舞教学法之模糊法

一、模糊法的核心要点

1. 兴趣

通过模糊法教学,有助于挖掘学生的兴趣所在。

2. 规范

在模糊法教学中,可以使学生的动作和组合达到标准。

3. 自由

通过模糊法教学,能够探索出多种达到标准的方法,最后选用最佳的方法。

4. 局限

通过模糊法教学,更易达到规范要求。

5. 生活

在模糊法教学中,有利于学生由熟悉的生活展开想象,从而进行创造。

二、举例说明

歌曲《我是小小指挥家》中有一句歌词是"指着眼睛眨一眨",应用到模糊法教学中就可以解析为:兴趣是指来自生活中熟悉的"眨眼睛"的记忆;规范是指指着眼睛,在2点和8点两个点位分别眨眼;自由是指"指眼睛"和"眨眼睛"这两个动作可以自由选择站着、蹲着、歪头、低头、抬头等不同方式,如参考机器人、稻草人、芭比娃娃、大狗熊等。

教材使用说明

1. 由于学生的学习进度与能力的不同,教学进度会有所差异,教师可以自主进行补充教学。韧带软开度和关节灵活度作为基本功训练,这两个组合可选自同等学历的其他教材,如《中国民族民间舞蹈等级考试教材》《民间舞考核教材》等。

2. 进行教学考核只需昆舞教材内容,教师自选教材不可用于昆舞考核。

第二部分

中国昆舞少儿培训

人名索引

第一章
中国昆舞少儿培训（一级）

一、热身（单一队形）

（一）训练目的

提高学生对舞台方向、空间的感知，训练学生自然的走步姿态，增强学生对队形的记忆。

（二）主要动作

1. 队形横线、竖线、斜线、三角形、大圆、满天星。

2. 原地踏步：双手自然摆动，双腿弯曲90°。

3. 走步：双臂自然下垂于体侧，前后交替45°直臂摆动，双腿呈正常走路姿态。

（三）教学提示

1. 注意组合中动律元素的规格要领和身体形态的规范。

2. 训练学生走动时对不同队形的认知。

3. 走路上半身不可晃动，体态自然直立，面带微笑。

4. 训练过程中可选择多种队形，音乐长度可根据教师编排的内容增减。

（四）教育意义

单一队形的训练，可以帮助学生在自然与协调的步伐中认识身体，感知舞台的方向和空间，在潜移默化中锻炼掌控舞台的能力。

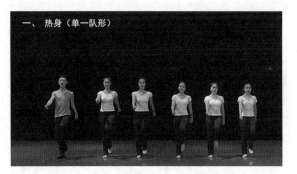

扫一扫
观看左图教学视频

图 2-1-1　热身（单一队形）

二、左与右

（一）训练目的

加强学生对手脚左右方向的区分与记忆。

（二）主要动作

1. 双腿弯曲坐：双手左右旁点地，双腿双弯 135°，双脚平脚。

2. 左右挥手：动力手臂肘关节呈 90° 左右摆动，主力手五指并拢，旁点地。

3. 左右勾脚：双手旁点地，主力腿单弯，动力腿单直伸向 1 点，脚腕发力勾脚，绷脚到极致。

（三）教学提示

1. 注意组合中的规格要领与度数，并配合左右手、左右脚关节的训练。

2. 做勾一勾脚的动作时注意保持后背直立。

3. 注意双手旁点地的时候用中指点地。

4. 强化区分左与右、前与后。

（四）教育意义

通过顺口溜方式帮助学生区分手与脚的左右方向，加强身体与大脑对左右的记忆，锻炼协调与反应能力。

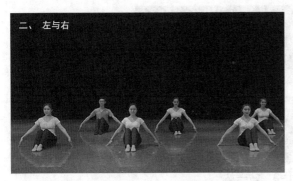

扫一扫
观看左图教学视频

图 2-1-2　左与右

三、站一站

（一）训练目的

训练昆舞的站姿与基本形态。

（二）主要动作

1. 基本形态：含胸、立背、梗脖，双手自然下垂，双脚与肩同宽。

2. 左右小挪步：含胸、立背、梗脖，双手自然放松，双脚与肩同宽，动力腿的脚跟对齐主力腿脚尖位置。

3. 重心移动：身体左、右、前、后移动时保持重心平衡。

（三）教学提示

1. 注意组合中的规格要领及度数，确保基本形态与脚位的准确。

2. 注意保持后背直立。

3. 注意意念引领，起止动作都要先移重心。

（四）教育意义

本部分是立部的基本形态训练，通过站姿训练立部基本形态，通过移动感受身体的重心所在。

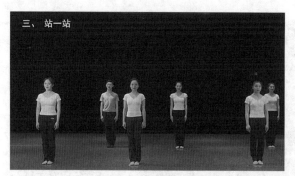

扫一扫
观看左图教学视频

图 2-1-3　站一站

四、手的训练

（一）训练目的

训练人体上三节。

（二）主要动作

1. 伸出手掌翻一翻：双直臂抬起至 1 点，压腕扩指，五指并拢和掌心呈掌形手，上下动律翻一翻。

2. 握紧小拳对着天空举一举：双曲肘，双肘分别对上 3 点和上 7 点，双手握拳至肩前，双拳分别向 3 上点和 7 上点伸直。双曲肘，双肘分别对 3 点和 7 点，双手握拳至肩前，重复以上动作，一拍一次。

3. 伸出拇指摇一摇：双手竖起大拇指，向 1 点左右摆动。

4. 伸出小指勾一勾：双直臂向 1 点竖小拇指两拍，小拇指向内勾两次，一拍一次；双直臂向 2 点翻腕，小拇指向内勾一次，一拍一次。双直臂向 1 点竖小拇指二拍，小拇指向内勾两次，一拍一次。

（三）教学提示

1. 注意组合中的规格要领及度数。

2. 注意保持后背直立。

3. 注意由意引领动作。

（四）教育意义

本部分主要是对人体三节中上肢三节（肩、肘、手腕）与

上肢小三节（手腕、手掌、手指）进行的训练与记忆，能够帮助学生开发上三节的协调性、柔韧性、灵活度。

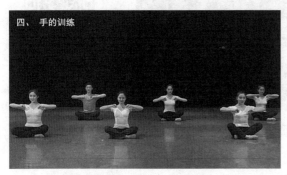

扫一扫
观看左图教学视频

图 2-1-4　手的训练

五、数星星

（一）训练目的

加强对空间点位的认知，训练头顶方位，锻炼脖颈肌肉群。

（二）主要动作

1. 手指 1 点至 8 点：双手呈五指莲花式一指手型，在 1 上点至 8 上点方向听教学口令连续出指。

2. 小八字快速挪步：以右脚趾尖为动力转向 8 个点位，左腿跟随。

3. 星星闪烁手：扩指手型，双手由内向外双直交叉立圆，双手抖动。

（三）教学提示

1. 注意组合中的指向和空间点位的准确性。

2. 注意保持后背直立，不可弯腰、驼背。

3. 注意由意念引领动作。

4. 教学时先教歌词，让学生边唱边跳。

（四）教育意义

通过数星星的场景，增强学生的想象力，配合上肢方位的认知、记忆和协调帮助学生完成头顶方位的基础训练。

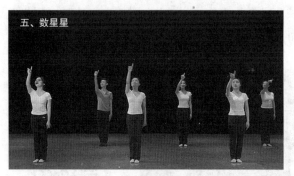

图 2-1-5　数星星

扫一扫
观看左图教学视频

六、我是小小指挥家

（一）训练目的

强化对身体各部位的认知和使用。

（二）主要动作

1. 指着眼睛眨一眨：左手放松，右手食指从2点到眼睛，眼睛左右2、8点晃动。

2. 指着鼻子闻一闻：左手放松，右手食指从2点到鼻子，呼气吸气上下闻。

3. 指着嘴巴张一张：左手放松，右手食指从2点到嘴巴，嘴唇上下开合。

4. 指着脸蛋拍一拍：左手放松，右手食指从2点到脸蛋，右手轻轻拍抚右脸蛋。

5. 指着耳朵听一听：左手放松，右手食指从2点到耳朵，慢慢倾听，眼睛随动。

6. 指着肩膀耸一耸：左手放松，右手食指从2点到肩膀，上下律动。

7. 指着胸脯拍一拍：左手放松，右手食指从从1点到胸前，轻轻拍动胸脯。

8. 指着胳膊弯一弯：左手放松，右手食指从1点到左臂，左臂上下摆动，右手不动。

9. 指着手腕转一转：右手食指从1点到左手腕部，左手腕逆时针转动，右手不动。

10. 指着屁股扭一扭：左手放松，右手食指从1点到右胯，左右晃动，头部跟着自然晃动。

（一）教学提示

让学生以欢愉的心态，按标准要求完成动作。

（二）教育意义

该部分的教学有助于教师在潜移默化中挖掘学生的想象力，培养学生的创造力，开发学生的生象能力。

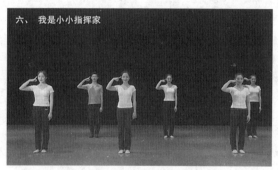

扫一扫
观看左图教学视频

图 2-1-6 我是小小指挥家

第二章
中国昆舞少儿培训（二级）

一、热身（单一连环形）

（一）训练目的

训练学生熟悉各种舞蹈队形。

（二）主要动作

在横线、圆圈（大圆、小圆）、竖线、斜线、正八字、倒八字、三角形、满天星、梯形等队形中自然行走、变换。

（三）教学提示

注意听教师口令，正确走好每一组队形。

（四）教育意义

培养学生对形状的了解，以及对变换多样的舞蹈队形的反应能力。

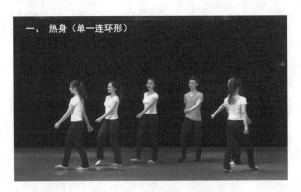

扫一扫
观看左图教学视频

图 2-2-1　热身（单一连环形）

二、《小兔子乖乖》（小歌舞表演）

（一）训练目的

运用耳熟能详的儿歌，训练学生对舞蹈的感觉。

（二）主要动作

1. 双手在肩前交叉，做摇手状；双腿弯曲，立半脚尖走小碎步。

2. 双手做"生气"叉腰状，随后在2点和8下点交叉，并摊开掌心，做"不开门"手势。

3. 双手五指张开，在额边做"招手"状，双腿弯曲，立半脚尖走小碎步。

4. 双手叉腰，面向2点，双腿匀速慢蹲，随后左脚上步，双手迅速做"开门"手势，面向维持在2点方向。

（三）教学提示

注意在做"不开门"与"开门"的动作时，情绪反应也不同。

（四）教育意义

该部分有助于培养学生基础的舞蹈表现力，以及对舞蹈中复合元素动作的综合把控能力。

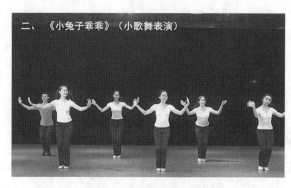

图 2-2-2 《小兔子乖乖》（小歌舞表演）

三、27点位的口诀

（一）训练目的

训练学生对点位方向的准确认知。

（二）主要动作

跟随口令，手指呈五指莲花式一指，先用中指指根引领着点出去，再用食指指尖延伸着指向口令所指方向。

（三）教学提示

准确指向 27 个点位。

（四）教学意义

帮助学生明确 27 个点位，以便在今后的组合学习和舞蹈中快速找准点位。

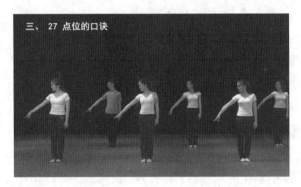

扫一扫
观看左图教学视频

图 2-2-3　27 点位的口诀

四、意领原地转

（一）训练目的

该部分是意韵部的启蒙，目的是训练少儿由意引领方向的准确认知。

（二）主要动作

跟随音乐，脚跟不动，脚尖移动，使身体转向各个方向。

（三）教学提示

准确移动到 1 点至 8 点方向。

（四）教育意义

帮助学生明确各个方向，以便在今后的组合学习和舞蹈中快速找准方向。

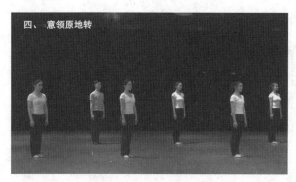

扫一扫
观看左图教学视频

图 2-2-4　意领原地转

五、坐地压腿

（一）训练目的

训练学生下三节的软开度。

（二）主要动作

1. 跟随音乐，双腿伸直、弯曲。

2. 跟随音乐，双脚勾紧、绷直。

3. 跟随音乐，双手抱住勾脚，腹部下压贴住大腿。

（三）教学提示

1. 弯曲与伸直动作准确，勾与绷动作到位。

2. 前压腿时尽力让腹部贴住大腿。

（四）教育意义

帮助学生明确弯曲与伸直，提升前腿的软开度和柔韧性。

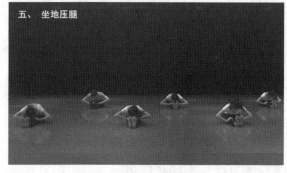

扫一扫
观看左图教学视频

图 2-2-5　坐地压腿

六、拉一拉小鼻涕

（一）训练目的

训练学生由意引领的背推背拉手位。

（二）主要动作

在口诀中用手做"拉鼻涕"状，将"小鼻涕"分别拉至8个方向。

（三）教学提示

听音乐与口诀找到准确方向并做动作。

（四）教育意义

帮助学生在较为有趣的氛围中，由意引领做出背推背拉手位。

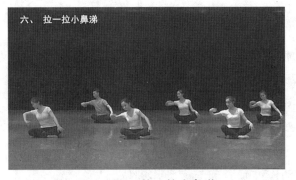

图 2-2-6 拉一拉小鼻涕

扫一扫
观看左图教学视频

七、拍拍照

（一）训练目的

挖掘学生潜在的创造力。

（二）主要动作

1. 在"摆呀摆"口诀中以不同的造型左右晃动。
2. 在"几点方向拍个照"口诀中换造型并且定住。

（三）教学提示

听清口诀，发挥想象力摆出不同的造型。

（四）教育意义

引导学生充分发挥想象力，让学生在主观能动性的驱使下摆出不同造型。

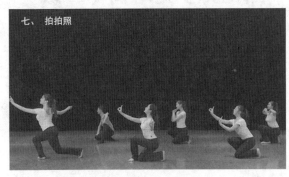

扫一扫
观看左图教学视频

图 2-2-7　拍拍照

八、编组合

（一）训练目的

训练学生的创造力、想象力和综合表演能力。

（二）主要动作

学生自由编排，二级编两个八拍，三级和四级编四个八拍，五级和六级编六个八拍，七级和八级编八个八拍，九级和十级编十个八拍。

（三）教学提示

编排的组合不作为考核内容，每个班级选出最优秀的组合进行考核汇报和奖励。

（四）教学意义

用昆舞教学的方式培养学生的创造力和想象力。

第三章
中国昆舞少儿培训（三级）

一、热身（单一连环线形）

（一）训练目的

加强学生对舞台方向和空间的认知，增强学生对队形的记忆及相互配合的能力。

（二）主要动作

1. 队形：单一连环线形、角形、弧形、方形、圆形、满天星。
2. 原地踏步：双手自然摆动，双腿弯曲90°。
3. 走步：双臂自然下垂于体侧，前后交替45°直臂摆动，双腿呈正常走路姿态。

（三）教学提示

1. 训练学生走步时对环线形、角形、弧形、方形、圆形、满天星队形的认知。
2. 注意队员之间的相互配合，养成队形意识。
3. 走路上半身不可晃动，体态自然直立，面带微笑。
4. 训练时可选择多种队形，音乐长度可根据教师编排的内容增减。

（四）教育意义

单一连环线形的训练，可以帮助学生在自然与协调的步伐中认识身体，感知舞台的方向和空间，在潜移默化中锻炼舞台掌控能力以及与他人的合作应变能力。

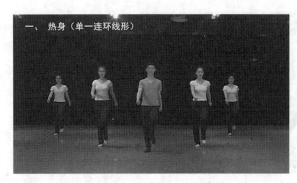

扫一扫
观看左图教学视频

图 2-3-1 热身（单一连环线形）

二、拎裙转

（一）训练目的

训练在转动中对舞台方向的感知。

（二）主要动作

1. 拎裙位：双手分别在 3 点和 7 点拎裙，双腿由 45°转成双直。

2. 转一转：一只脚对面向的方向上步，另一只脚紧跟转动一圈落至面向位。

（三）教学提示

1. 注意口令与身体的协调。

2. 注意人体三节拎裙站姿的规范要领。

3. 转一转时注意双脚迈出与落地的准确点位。

（四）教育意义

该部分是跳转部的基础训练，通过拎裙的生活场景，完成在转动中方向的训练，同时结合上步与合脚的单一分解练习，可以为昆舞跳转部训练奠定基础。

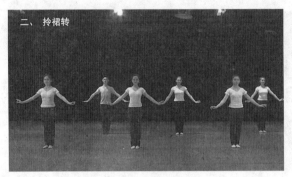

扫一扫
观看左图教学视频

图 2-3-2 拎裙转

三、弯弯直直伸伸手

（一）训练目的

通过由意引领的背推背拉在点位中的运用，带领学生初步了解手位的韵律特征。

（二）主要动作

1. 背推背拉手位：由中指第二关节带动手背推出，向外延伸，虎口拉回。

2. 单手位：单手背推背拉。

3. 双手位：双手背推背拉。

（三）教学提示

1. 背推背拉时由意引领带动上肢小三节，上肢三节随之。

2. 注意由指尖带动，推至最远处延伸放射后由虎口拉回。

3. 所有动作连绵不断，转化过程自然流畅。

（四）教育意义

本部分以单手位与双手位为训练核心，在空间点位中形成上肢方位态的独特手位运动方式，可以帮助学生初步了解手位的韵律特征。

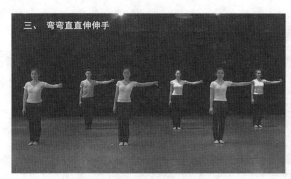

扫一扫
观看左图教学视频

图 2-3-3　弯弯直直伸伸手

四、走步

（一）训练目的

由双直双弯的上下韵律与倾的重心移动完成基础步伐的训练。

（二）主要动作

1. 拎襟位：

① 双手拎两侧衣摆。

② 双手于胯前拎手。

2. 双弯双直：尾椎下沉，带动双腿双弯后双直。

3. 倾的移步：重心前倾（后退）至最大极限，失重后向前（后）走步。

4. 双弯单掌立：双腿双弯，一只脚半脚掌立起。

（三）教学提示

1. 上下韵律须由意引领，由尾椎带动双腿双弯后双直。

2. 倾的移步注意失重与下一动作的连接不断裂，且身体划出最大的上弧线后再双腿双弯。

3. 移步时注意平稳前进，起伏不要过大。

（四）教育意义

通过昆舞走步的基础训练，学生能够初步了解上下韵律与倾的重心转化，同时体会昆舞走步的韵律特征。

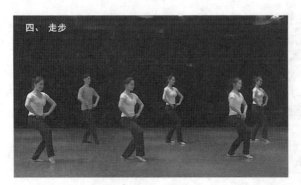

扫一扫
观看左图教学视频

图 2-3-4 走步

五、《狼与兔妈妈》（小歌舞表演）

（一）训练目的

通过小歌舞表演，培养学生的情景想象力与形象表现力。

（二）主要动作

1. 狼舞步：手掌扩展，五指弯曲，配合下肢左右前抓。

2. 跑跳步：动力腿弯曲45°，主力腿轻跳，手臂前后自然摆动。

3. 招手舞姿：双腿双弯掌立，双手扩指提腕，指尖对1点，上下招手。

（三）教学提示

1. 挖掘学生的形象想象力，解放孩童的天性。

2. 以表演为主，注意情绪状态与表情变化。

3. 教师可以通过讲解动物特性与故事使孩子深入了解动物的形象特点与气质。

（四）教育意义

在启发式教学中提高学生的形象表现力，在潜移默化中培养学生情景想象的创新能力。

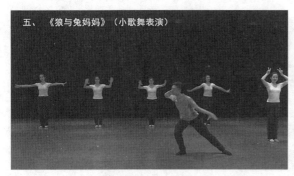

扫一扫
观看左图教学视频

图 2-3-5 《狼与兔妈妈》（小歌舞表演）

六、采一采、闻一闻

（一）训练目的

通过由意引领掌推掌拉在不同点位中的运用，训练掌推掌拉手位。

（二）主要动作

1. 掌推掌拉手位：中指第二关节带动手掌推出，向外延伸，虎口拉回。

2. 单手位：掌推掌拉的单手位。

3. 双手位：掌推掌拉的双手位。

（三）教学提示

1. 掌推掌拉时由意引领带动上肢小三节，上肢三节随之。

2. 注意由中指的第二关节带动，推至最远处延伸放射后，再由虎口拉回。

3. 由意引形，动作连绵不断，转化过程自然流畅，上身配合随动。

（四）教育意义

以单手位与双手位为训练核心，在空间点位中形成上肢方位态的手位运动方式，帮助学生初步了解手位韵律特征。

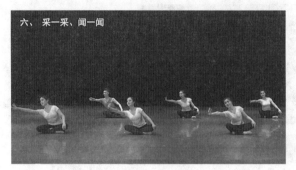

扫一扫
观看左图教学视频

图 2-3-6　采一采、闻一闻

七、《找朋友》（小歌舞表演）

（一）训练目的

提高学生在双人舞蹈中的协调能力与协作意识。

（二）主要动作

1. 跑跳步：动力腿弯曲 45°，主力腿轻跳，手臂前后自然摆动。

2. "请"舞姿：双腿双弯 45°，左手摊掌斜下 45°，右手拉手，左倾头。（反向同理）

3. "真棒"舞姿：双腿双弯 45°，右手拇指竖起，其余手指握拳，伸向对方，左手拉手，右倾头。（反向同理）

（三）教学提示

1. 双人拉手跑跳步时注意相互配合。

2. 做礼仪舞姿时，注意两人的配合反应与相互交流。

3. 注意营造出找朋友时的欢快氛围。

（四）教育意义

通过双人配合共同构成的舞姿，既能初步培养学生双人舞构图的审美意识，又能传递中华文化中的礼仪之美。

七、《找朋友》

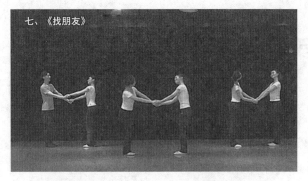

图 2-3-6 《找朋友》（小歌舞表演）

扫一扫　　　　　扫一扫
观看上图　　　　观看上图
人声版教学视频　配曲版教学视频

第四章
中国昆舞少儿培训（四级）

一、热身（综合性连环形）

（一）训练目的

加强学生对各种队形的记忆。

（二）主要动作

在线形、角形、弧形、方形等队形中自然行走、变换。

（三）教学提示

1. 注意听教师口令，正确走好每一组队形。

2. 行走过程中双臂自然摆动。

（四）教育意义

通过在不同队形中的行走与变换，培养学生对队形形状的了解，提高学生对变换多样的舞蹈队形的敏感度。

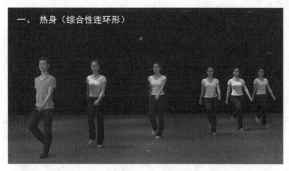

扫一扫
观看左图教学视频

图 2-4-1　热身（综合性连环形）

二、画圈圈

（一）训练目的

训练学生上半身的韵律感。

（二）主要动作

在口诀或音乐中，用单手或双手画出内圆圈、外圆圈、对内圈、同向圈、对向圈、平圈等。

（三）教学提示

注意准确分辨各种不同的圈。

（四）教育意义

让学生在韵律中识别并画出不同的圈，既能训练韵律感，又能增强对不同圈的识别能力。

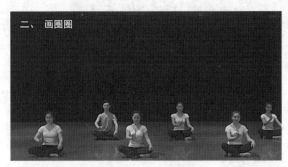

图 2-4-2　画圈圈

扫一扫
观看上图
人声版教学视频

扫一扫
观看上图
配曲版教学视频

三、弯弯直直

（一）训练目的

加强学生对点位的记忆。

（二）主要动作

基本形态站立，脚跟不动，脚尖移动找点位，每个点位双腿双弯两次。

（三）教学提示

注意准确分辨各个点位。

（四）教育意义

弯弯直直结合"小挪位"的脚位训练，能够进一步加强学生对点位的记忆。

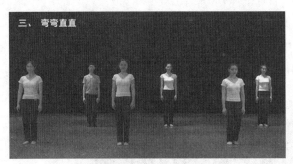

图 2-4-3　弯弯直直

扫一扫
观看左图教学视频

四、意领自转

（一）训练目的

训练意念引领方向和转向的复合动作。

（二）主要动作

由意引领，带动身体分别转向 8 个点位。

（三）教学提示

意为帅，身体从之。

（四）教育意义

培养学生掌握昆舞的核心要素——意念。

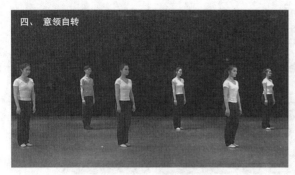

扫一扫
观看左图教学视频

图 2-4-4　意领自转

五、坐地压腿

（一）训练目的

训练学生下三节的软开度。

（二）主要动作

1. 跟随口令：弯弯直直勾勾脚，弯弯直直勾勾脚。

2. 手按膝盖，向下压腿四次。

3. 跟随口令：弯弯直直勾勾脚，弯弯直直勾勾脚。

4. 手按膝盖，向下压腿四次。

5. 跟随口令：弯弯直直压压胯，弯弯直直压压胯。

6. 手按地面，下压四次。

7. 跟随口令：弯弯直直踢踢腿，弯弯直直踢踢腿。

8. 左腿 90° 伸直与弯曲各四次。

9. 跟随口令：直起上身勾勾脚，抓起小脚笑一笑。

10. 回到原位。

（三）教学提示

注意动作清晰、连贯，弯、直、勾的动作之间不要模糊。

（四）教育意义

该部分有助于解决学生下三节软开度的问题。

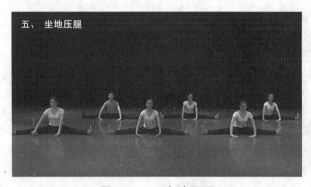

图 2-4-5　坐地压腿

扫一扫　　　　　　　扫一扫
观看上图　　　　　　观看上图
人声版教学视频　　　配曲版教学视频

六、听一听

（一）训练目的

训练学生集中注意力。

（二）主要动作

任意一位学生在教室任意方向学某种小动物的叫声，让其他学生侧耳向其方向听去，并跟随前者一起学。

（三）教学提示

学习用耳朵去寻找声音的动作。

（四）教育意义

该部分既能训练学生在舞蹈中集中注意力，又能增添课堂的趣味性。

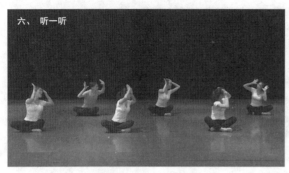

扫一扫
观看左图教学视频

图 2-4-6　听一听

七、《春天在哪里》（小歌舞表演）

（一）训练目的

训练综合歌舞的复合型表演能力。

（二）主要动作

1. 双手在2点和8上点摊开，再交叉于肩前，再回至2点和8上点，手部动作不变，小碎步转向5点。

2. 向2点和8点双晃手，再转至1点，随后双手交叉于肩前。

3. 双膝颤动，双手交叉于肩前，轻轻拍肩，头部左右摇摆。

4. 双手打开至2点和8下点，脚尖点地自转一圈。

5. 双手在2点和8上点摊开，左右摇头，再交叉于肩前，左右摇头。

6. 双手打开至2点和8下点，小碎步转向后5点，再转身回1点。

（三）教学提示

1. 注意手脚配合。

2. 保持情绪饱满。

3. 注意碎步精细。

（四）教育意义

用耳熟能详的音乐，以综合歌舞的形式提升学生的舞蹈表演能力。

七、《春天在哪里》（小歌舞表演）

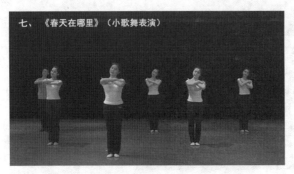

扫一扫
观看左图教学视频

图 2-4-7 《春天在哪里》（小歌舞表演）

第五章
中国昆舞少儿培训（五级）

一、热身

由软开度训练项目进行检查和推进。

二、脚跟移位

（一）训练目的

训练下三节的软开度。

（二）主要动作

1. 踢腿：勾脚，用脚跟带动下三节，向0上点入韵，快速运动。
2. 抱抱腿：双手抱腿，最大限度直膝、勾脚下拉。

（三）教学提示

1. 抱抱腿时，主力腿绷脚延伸，动力腿膝盖伸直，上身拉长。
2. 勾脚时整脚向后勾，绷脚时延伸至脚尖。
3. 注意组合中的规格要领、身体形态的规范。

（四）教育意义

脚跟移位的训练有助于学生活动脚腕、脚掌、脚趾小关节，

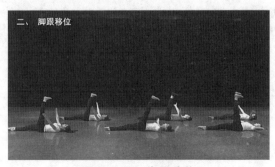

图 2-5-1　脚跟移位

扫一扫
观看左图教学视频

同时拉伸韧带。

三、手位方向

（一）训练目的

训练手位的方向感。

（二）主要动作

1. 背推背拉手位：手的中指指根带动手背推出，向外延伸，虎口拉回。

2. 单手位：单手背推背拉。

3. 双手位：双手同向同位背推背拉，双手同向错位背推背拉，双手双向对位背推背拉，双手双向错位背推背拉。

4. 同向错位：双手同一方向，点位不同，背推背拉。

5. 行礼（男）：双腿双直，单勾脚，双手拎襟位。

6. 行礼（女）：双腿双弯，单掌立，双手兰花掌相贴于胯旁。

（三）教学提示

1. 上三节背推背拉时，注意先由意引领带动上肢小关节（手腕、手掌、手指），随之再带动上三节。

2. 注意由手指尖的第二关节带动推至最远处，延伸放射后再由虎口拉回。

3. 保持动作连绵不断，意在形先，转化过程自然流畅。

（四）教育意义

该部分是昆舞四大元素中手位的方向训练，以昆舞特色手位中的单手位和双手位为训练核心，在空间点位中形成上肢方位态的独特手位运动方式，能够帮助学生初步掌握手位的韵律特征。

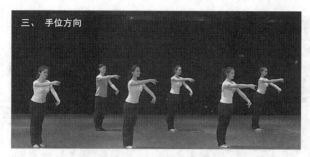

图 2-5-2　手位方向

扫一扫
观看上图人声版
教学视频

扫一扫
观看上图配曲版
教学视频

四、手位八向

（一）训练目的

训练手位对方向的快速反应。

（二）主要动作

1. 上三节背推背拉手位：中指第二关节带动手背推出，向外延伸，虎口拉回。

2. 大挪步：动力腿移步，双腿大于肩宽。

3. 面向：是指鼻尖面对的方向。

（三）教学提示

1. 注意手、脚及面向的配合。

2. 注意动作的规格要领和点位的准确性。

（四）教育意义

通过头顶方位、手位、脚位的综合训练，能够提高学生对手位准确方向的反应速度。同时，通过复合元素中对方位的认知，能帮助学生初步了解昆舞韵律特征中的入韵。

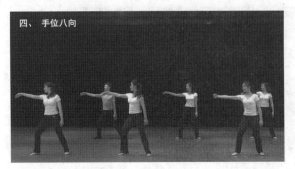

扫一扫
观看左图教学视频

图 2-5-3 手位八向

五、弯弯直直摆摆头

（一）训练目的

训练人体三节。

（二）主要动作

1. 倾头：头顶心带动，向左或向右倾倒。

2. 摆头：以鼻尖为轴，最大限度转动面向。

3. 体前屈：头顶心带动上身向前下压至 90°。

4. 体侧屈：头顶心带动上身向旁下压至 90°。

5. 转体：以肩为轴最大限度向左或右转身。

（三）教学提示

1. 注意组合中动作的规范要领和度数的准确性。

2. 注意以头顶心带动放射性延伸动作的要领。

3. 最大限度地拉伸关节。

（四）教育意义

通过对人体三节的基础练习，活动韧带与关节，能帮助学生解决韧带的软开度与关节的灵活性问题。

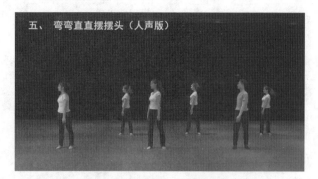

图 2-5-4　弯弯直直摆摆头

扫一扫　　　　　　扫一扫
观看上图　　　　　观看上图
人声版教学视频　　配曲版教学视频

六、弯弯直直勾勾脚

（一）训练目的

通过胯、膝、腕的弯直与移位，协调背推背拉手位，加强学生对下三节与手位"合"的训练。

（二）主要动作

1. 弯弯直直：双腿弯曲45°后伸直。

2. 单立单弯勾脚：单腿直立，另一腿勾脚、弯曲、直抬45°。

3. 双立双直单勾脚：双腿直立，一腿勾脚、脚跟贴地。

4. 踏步位双立双弯单掌立：踏步位双腿弯曲45°，后腿半脚掌立起。

5. 小跳：脚腕关节发力跳起，空中下三节双直。

6. 挪位移位：一脚脚尖转动，另一脚顺势跟进，移动变换方向。

7. 背推背拉手位：双手由中指第二关节带动手背分别向

点和7点推出,向外延伸,虎口拉回。

(三)教学提示

1. 注意组合中动作的规格要领。

2. 下三节跳跃时,注意胯、膝、脚腕及小三节需要瞬间伸直收紧。

3. 挪位移步时与手位的配合注意协调与和谐。

(四)教育意义

本部分是昆舞跳转部的单一基础练习,通过下三节的弯与直形成跳跃的发力点,其中挪位移步涵盖旋转中脚下意识、脚下规范、脚下运动轨迹的开范,有助于学生灵活掌握昆舞跳转部的技巧。

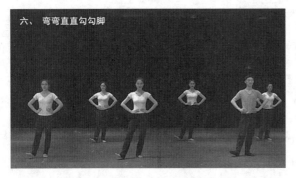

扫一扫
观看左图教学视频

图 2-5-5 弯弯直直摆摆勾勾脚

七、走步

(一)训练目的

训练昆舞七大部中的行部。

(二)主要动作

1. 走步(男):勾脚单直上步后另一只脚前跟,双腿由双弯至双直立掌并转换重心后自然上步,双手拎襟位。

2. 走步(女):经脚跟、脚心、脚掌、脚尖的重心转换后

自然上步，双手兰花掌相贴于胯旁。

3. 路线：横、斜、竖。

（三）教学提示

1. 动作中有意识地强调由意引领，表现出古代男子、女子走步时的状态与形态。

2. 注重步伐连绵不断的节奏与雅、纯、美的气质。

3. 强化重心转换的过程，感受脚下运行变化带来的身体反应与协调。

（四）教育意义

本部分是昆舞行部的单一基础练习，通过走步感受古典美，培养学生在舞蹈中的古风韵律，提升东方古典韵味的审美能力。

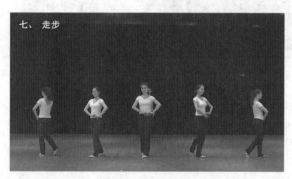

图 2-5-6 走步

扫一扫
观看左图教学视频

八、《我是小警察》（小歌舞表演）

（一）训练目的

培养学生的情景想象力与形象表现力。

（二）主要动作

1. 踏步：双臂前后摆动，双脚交替抬起踏地。

2. 垫步：双脚上步后原地交替点地，双臂呈 90°左右摆动。

（三）教学提示

1. 挖掘学生的形象想象力，解放孩童的天性。

2. 以表演为主，注意神态与表情的变化。

3. 教师可以通过讲解警察的人物特性与故事，帮助学生了解警察的形象特点与气质。

（四）教育意义

通过启发式教学，帮助学生构建形象思维，激发学生的创新潜能，培养学生的想象力与模仿力。

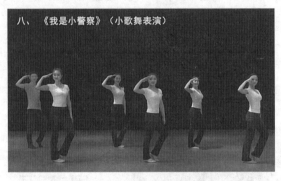

扫一扫
观看左图教学视频

图 2-5-7 《我是小警察》（小歌舞表演）

第六章
中国昆舞少儿培训（六级）

一、热身

由软开度训练项目进行检查和推进。

二、空间下三节弯与直的形态训练

A. 第一组

（一）训练目的

训练下三节膝关节的爆发力和柔韧性。

（二）主要动作

1. 平脚双弯：双手拎襟位，平脚对点位，双腿双弯135°。

2. 踮脚双弯：双手拎襟位，踮脚对点位，双腿双弯135°。

3. 踮脚双直：双手拎襟位，双腿双直，踮脚。

4. 下三节背推掌拉：主力腿单直，动力腿单弯，膝盖、脚跟、脚趾、脚掌、脚背一节节落至挪位。

5. 小挪步：1点起步，8点落步，双脚与肩同宽。

（三）教学提示

1. 注意意念的放射。

2. 注意身体直立，中段加紧，下三节关节的度数准确。

3. 由意引领起腿，落腿要稳。

4. 注意不可撅屁股，由意念引领尾椎骨下蹲，再由意念放射0下点。

（四）教育意义

本部分是由意引领的放射动作，能帮助学生加深对下三节胯、膝、腕关节的认知。

B. 第二组

（一）训练目的

训练对下三节膝关节的柔韧性。

（二）主要动作

1. 小挪步双弯：由意引领一脚起步，双腿双弯135°，头顶下弧线，双手背推背拉或掌推掌拉顺势配合。

2. 下三节背推掌拉：主力腿单直，动力腿单弯，由意引领，脚趾、脚掌、脚跟一节节落至点位平脚。

（三）教学提示

1. 注意意念的放射。

2. 注意头顶方位的准确性和控制力。

3. 下三节的弯与直动作要连绵不断。

4. 注意重心的转换。

（四）教育意义

本部分能进一步帮助学生加深对下三节胯、膝、腕关节的认知，感知自己身体三节的功能以及由意引领的放射。

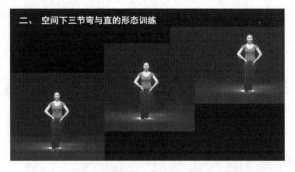

扫一扫
观看左图教学视频

图 2-6-2 空间下三节弯与直的形态训练

三、基础步伐（颠步走队形）

（一）训练目的

训练颠步走队形的基础步伐。

（二）主要动作

在横线、竖线、斜线、三角形、圆形、满天星等队形中，双手叉腰，下肢用颠步自然跳动行走。

（三）教学提示

1. 步伐轻盈跳落，不要显得沉重。

2. 气沉丹田，意领胯关节带动膝盖、脚腕、脚掌。

（四）教育意义

能够帮助学生熟练掌握昆舞中颠步走队形的步伐。

图 2-6-3　基础步伐（颠步走队形）

扫一扫
观看左图教学视频

四、《我给猫咪缝花裙》（手位小组合）

（一）训练目的

训练复合手位。

（二）主要动作

1. 下肢踏步。

2. 上肢模仿"抱猫咪""捻针线""缝花裙""绕弯继续缝花裙""哈哈笑"等表演性动作。

（三）教学提示

1. 有强烈的表演性。

2. 生活化、表演化动作自然到位。

（四）教育意义

通过对日常生活动作的记忆和模拟，培养学生在舞蹈中的表演张力。

扫一扫
观看左图教学视频

图2-6-4 《我给猫咪缝花裙》（手位小组合）

五、《蝴蝶飞》（方向变化的小组合）

（一）训练目的

训练昆舞背推背拉手位，以及上三节和人体三节的整合。

（二）主要动作

在口诀与音乐中，下肢半脚尖点地自转，上肢双手做蝴蝶飞舞状与不同点位的背推背拉手位。

（三）教学提示

1. 手脚配合。

2. 背推背拉手位准确。

3. 神情饱满，碎步精细。

（四）教育意义

让学生在模仿"蝴蝶飞舞"的状态中，自然地学会由意引领的背推背拉手位。

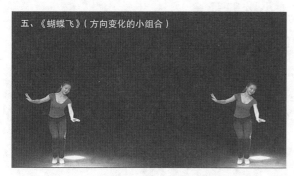

扫一扫
观看左图教学视频

图 2-6-5 《蝴蝶飞》(方向变化的小组合)

六、《猜一猜》(翻掌手势小组合)

(一) 训练目的

训练翻掌手势。

(二) 主要动作

1. 主要手势：摊掌、盖掌、双手翻掌。

2. 主要脚位：脚跟落地、脚掌撑地、双脚蹦跳、双脚踏步、小碎步等。

(三) 教学提示

注意跟随口诀做出不同角色"猜一猜"的具体动作。

(四) 教育意义

让学生在有趣味的"猜一猜"动作中，学会昆舞中的翻掌手势。

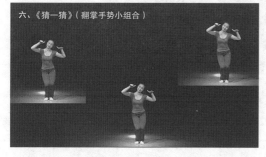

扫一扫
观看左图教学视频

图 2-6-6 《猜一猜》(翻掌手势小组合)

七、《莲花》(小歌舞表演)

(一) 训练目的

练习使用昆扇,训练手眼和四肢的协调能力以及综合表演能力。

(二) 主要动作

1. 燕式坐:定向1点,头顶8上点,双手8下点,双腿双弯,右腿在前,左腿在后135°。

2. 挡脸式开扇:右手持扇,右手大拇指向上开扇,左手向下开扇,扇子打开后挡住脸。

3. 横移扇:从挡脸式开扇横移至3点方向。

4. 倒扇合扇:扇面右倒,左手逆时针合扇。

5. 开扇:右手大拇指抵住第一根扇骨,手腕发力开扇。

6. 抖扇:开扇基础上手腕快频率抖动。

(三) 教学提示

1. 注意扇式的规格要领。

2. 动作顺连,气息平稳。

3. 所有动作始终保持由意引领的状态。

(四) 教育意义

本部分是技部的训练,通过使用昆扇与外三合、内三合的配合,加强学生对昆扇的运用能力以及综合表演能力。

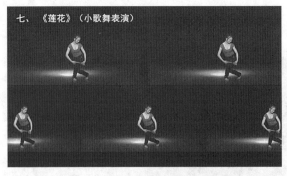

图 2-6-7 《莲花》(小歌舞表演)

第七章
中国昆舞少儿培训（七级）

一、热身

由软开度训练项目进行检查和推进。

二、行礼的训练

（一）训练目的

训练昆舞中行礼的动作。

（二）主要动作

1. 下三节脚掌关节立住后，下蹲不要晃动，前脚立掌，后脚平，头微微低下。

2. 面向1点、2点、8点方向分别由意引领做一次行礼动作。

（三）教学提示

由意引领，动作规范。

（四）教育意义

让学生在昆舞的行礼训练中，感受中国传统文化的礼仪之美。

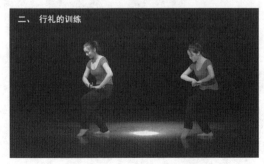

图 2-7-1　行礼的训练

扫一扫
观看左图教学视频

三、基础步伐

A. 小拖步走队形

（一）训练目的

掌握小拖步的基本步伐。

（二）主要动作

在横线、竖线、斜线、三角形、圆形、满天星等队形中，双手叉腰，脚下呈小拖步步伐，自然行走。

（三）教学提示

步伐稳健活泼，中段收紧，不可一急一缓，不可一脚深一脚浅。

（四）教育意义

通过该部分训练，学生能够熟练掌握昆舞的小拖步步伐。

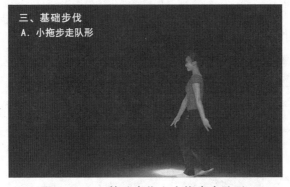

扫一扫
观看左图教学视频

图 2-7-2　基础步伐之小拖步走队形

B. 压步走队形

（一）训练目的

掌握压步的基本步伐。

（二）主要动作

在横线、竖线、斜线、三角形、圆形、满天星等队形中，双手叉腰，脚下呈压步步伐，自然行走。

（三）教学提示

步伐稳健活泼，中段收紧，不可一急一缓、一深一浅。

（四）教育意义

通过该部分训练，学生能够熟练掌握昆舞的压步步伐。

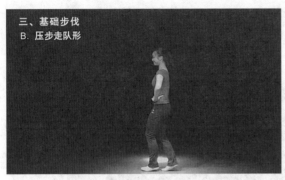

扫一扫
观看左图教学视频

图 2-7-3　基础步伐之压步走队形

四、小组合

A. 变呀变

（一）训练目的

培养学生的模仿与创新能力，以及对造型和韵律的感知能力。

（二）主要动作

1. 变呀变①：身体前后韵律，双手手背由 0 点分别向 3 点和 7 点掌推出，手臂折回向外推出。

2. 飞呀飞：双手背推背拉 3 点、7 点方向，双手摆动 0 上点、0 下点方向。

3. 变呀变②：摆胯动律，上肢 3 点、7 点方向随胯摆动。

4. 游呀游：摆胯动律，上肢 3 点、7 点方向随胯摆动，双脚碎步移动。

5. 爬呀爬：摆胯动律，上肢曲肘压腕，双脚交替移重心踩地。

（三）教学提示

1. 注意掌握节奏与韵律，在造型中舞动身体。

2. 注意组合中的规格要领及度数，以及造型形象的准确性。

3. 形象与形象连接之间通过韵律自然过渡。

（四）教育意义

该部分以动律元素的加入启发学生形象思维的构建能力，通过模仿动物创新动态舞姿激发学生的模仿与创新能力。

图 2-7-4　小组合之变呀变

扫一扫　　　　　　　扫一扫
观看上图　　　　　　观看上图
儿歌版教学视频　　　音乐版教学视频

B. 画月亮

（一）训练目的

训练坐部上身的控制能力。

（二）主要动作

1. 望月：2点方向双跪坐，双手扶膝，重心前倾，挺胸直腰，面向2点。

2. 后靠式：重心后靠，双手错位、右高左低，面向2点。

3. 左右望月式：重心移动往右坐，左手背推 8 下点，重心移动往左坐，右手背拉 0 点。

4. 画月式：双跪立，双手向 2 点画圆。

（三）教学提示

1. 注意重心的转换和移动要稳。

2. 手画月亮的顺势需要自然松弛。

（四）教育意义

在画月亮小组合练习中，学生能通过观赏月亮的组合动作来练习重心的移动，以及由意带领控制身体的加强昆舞"合"的训练。

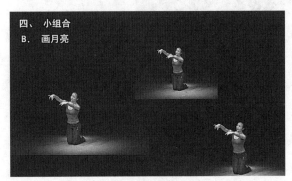

扫一扫
观看左图教学视频

图 2-7-5　小组合之画月亮

六、背掌推拉小组合

C. 采花

（一）训练目的

训练背掌推拉的组合动作。

（二）主要动作

在不同舞姿中，用背掌推拉手势在各个点位方向做"采花"动作。

（三）教学提示

1. 注意"采花"小组合的风格韵律。

2. 注意背掌推拉手势的点位方向。

（四）教育意义

在采花小组合练习中，学生能够熟练掌握昆舞的核心手势——背掌推拉。

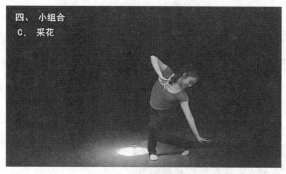

图 2-7-6　小组合之采花

扫一扫
观看左图教学视频

第八章
中国昆舞少儿培训（八级）

一、热身

由软开度训练项目进行检查或推进。

二、跑队形基本步法之平步

（一）训练目的

训练平步的基本步伐。

（二）主要动作

在横线、竖线、斜线、三角形、圆形、满天星等队形中，双手叉腰，脚下呈平步步伐，平稳行走。

（三）教学提示

1. 步伐平稳，中段收紧。

2. 步伐不可一急一缓、一深一浅。

（四）教育意义

学生能够熟练掌握昆舞的平步步伐。

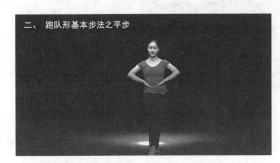

图 2-8-1　跑队形基本步法之平步

扫一扫
观看左图教学视频

三、《睡莲》（小歌舞表演）

（一）训练目的

练习使用昆扇，训练手眼和四肢的协调能力，以及综合表演能力。

（二）主要动作

1. 睡莲卧：躺在左手臂上，面向1点，右手持扇在脸前扶地，双腿双弯，右腿在前，双腿膝盖夹紧。

2. 绕扇：手指尖带动，顺时针或逆时针的绕扇。

3. 片腿：左脚尖向7点擦地，绷脚上弧线至0上点，下弧线至2下点。

4. 花梆步：正步半脚掌，抬起脚掌快速平移，立腰、提胯，踝关节放松，双膝稍弯，步子小而碎，节奏快而巧。

5. 后踢步：左右脚后跟轮流踢屁股。

（三）教学提示

1. 注意扇式的规格要领。
2. 注意动作的顺连，气息贯穿始终，连接所有动作。
3. 所有动作始终保持由意引领的状态。
4. 踢腿时注意动作的规格和要求，做到因材施教。

（四）教育意义

运用道具中扇子与内外三合的配合，加强学生对昆舞扇子的运用训练。

图2-8-2 《睡莲》（小歌舞表演）

扫一扫
观看左图教学视频

四、木偶

（一）训练目的

训练上下肢的协调性以及节奏感。

（二）主要动作

1. 主要手势：始终保持五指张开，每个指关节都如同牵线木偶一般，指根撑开。

2. 下肢动作：单脚抬起时呈勾脚状态，下肢主要以单弯或双弯方式站立，动作与动作衔接处有踏步走、90°踢腿、抬后腿撤步等动作。

（三）教学提示

始终把握住木偶的舞蹈形象，做到机械化而非僵硬化，做到生动而非刻板。

（四）教育意义

学生在该小舞蹈中能够把握上肢与下肢的高度协调，领悟到角色塑造的重要性。

扫一扫
观看左图教学视频

图 2-8-3　木偶

五、呼啦圈

（一）训练目的

训练头颈的动律、面向与人体三节的复合性动作。

（二）主要动作

1. 画圈式：顺时针或逆时针画弧线，由人体三节的膝关节、胯关节、胸腰关节，以及头顶心，一节节感知。

2. 绕圈式：双手拿圈，由意念引领人体三节的膝关节、胯关节、胸腰关节从2到8点左右放射。

3. 花绑步：膝盖呈自然放松状态，双踮脚快速左右移动。

4. 下三节协调绕圈式：下三节动力腿背掌推拉，由膝盖、脚背、脚跟、脚趾一节节引领至地面。

（三）教学提示

1. 注意组合中动律元素的规格要领。

2. 气息贯穿始终，连接所有动作。

3. 注意由意念引领，注意人体三节的运用。

（四）教育意义

学生通过呼啦圈道具的运用，能够了解昆舞中人体三节的运动规律，进一步感受昆舞中的中国传统美学法则。

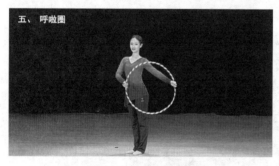

扫一扫
观看左图教学视频

图 2-8-4　呼啦圈

六、五指莲花式

（一）训练目的

训练昆舞手势五指莲花式。

（二）主要动作

1. 通过五指的轮放轮收，形成一指（双手大拇指）。

2.通过五指的轮放轮收,形成二指(双手大拇指和食指)。

3.通过五指的轮放轮收,形成三指(双手中指、无名指和小拇指)。

4.通过五指的轮放轮收,形成一指(右手食指)。

5.通过五指的轮放轮收,形成一指(左手食指)。

6.通过五指的轮放轮收,形成一指(双手小拇指)。

(三)教学提示

1.注意组合手势五指莲花式的规格要领。

2.注意意念引领之间的连接,气息贯穿始终,连接所有动作。

(四)教育意义

昆舞的手势多样,五指莲花式作为昆舞的重要手势之一,能够帮助学生练习手指关节(小三节)的灵活性。

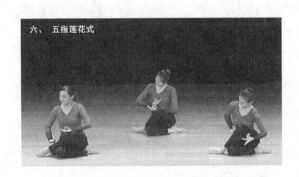

扫一扫
观看左图教学视频

图2-8-5　五指莲花式

七、《一休哥》(小歌舞表演)

(一)训练目的

训练头颈的动律,强化气息连接动作的连绵性,练习入韵、胸腰和软开度。

(二)主要动作

1.上沉、下沉:通过呼气使气息下沉,直至气沉丹田,同时以沉气之力带动身体,从自然垂直状,由下至上经过下层、中层、

上层，往下压，形成胸微含、身微弯状，在此过程中眼皮自然放松。

2. 左沉、右沉：在"沉"的基础上，深吸气，感觉气由丹田慢慢提至胸腔，以胸腔之力带动身体，从微弯状由下至上一节一节直立，直至头部顶向虚空眼皮也由微松状逐渐张开，神聚目中。特别注意胸腔之气不要呈静止憋气状。

3. 连：注意动作之间不能有停顿的痕迹。

4. 闭眼思考舞姿：左手旁按手，右手食指在太阳穴位置画小圆圈，双眼闭眼思考。

5. "我最棒"舞姿

（1）右手食指经过 2 上点、左 7 点向内画圆变成双手大拇指竖起。（反面同理）

（2）右手食指经过 2 上点、左 7 点向内画圆变成左手叉腰，右手大拇指指向自己。（反面同理）

6. 横叉左右招手舞姿：肘部为轴，由指尖带动手腕关节向后直向运动，向地面至 0 上点做动作，由扩指的外沿引领，指尖带动向上弧线，眼睛看 2、8 点方向。

（三）教学提示

1. 注意组合中动律元素的规格要领。

2. 气息贯穿始终，连接所有动作。

3. 由意引领，无限放射。

4. 先"含"后"沉"再"提"。

（四）教育意义

通过《一休歌》的小歌舞表演，学生能够领悟到运用肢体动作表现人物特征的意境，初步感受昆舞中的中国传统美学法则。

七、《一休哥》(小歌舞表演)

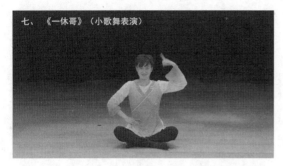

扫一扫
观看左图教学视频

图 2-8-6 《一休哥》(小歌舞表演)

第九章
中国昆舞少儿培训(九级)

一、热身

由软开度训练项目进行检查和推进。

二、圈圈步

(一) 训练目的

掌握昆舞的圈圈步步伐。

(二) 主要动作

在横线、竖线、斜线、三角形、圆形、满天星等队形中,双手0下点背推背拉,双脚呈圈圈步步伐,画圈行走。

(三) 教学提示

1. 步伐平稳,中段收紧。

2. 脚步不可一急一缓,圈不可一大一小。

(四) 教育意义

通过练习圈圈步步伐,能够帮助学生增强由意引领的意识。同时,圈圈步是由由胯关节带动膝关节、脚腕关节、脚趾关节在圆形路线中运行,能够加强学生对人体下三节的记忆。

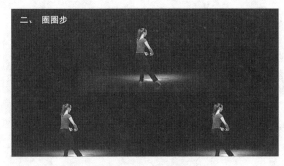

扫一扫
观看左图教学视频

图 2-9-1　圈圈步

三、抬步

（一）训练目的

掌握昆舞的抬步步伐。

（二）主要动作

在横线、竖线、斜线、三角形、圆形、满天星等队形中，双手提襟，双脚呈抬步步伐行走。

（三）教学提示

1. 注意意念的放射。

2. 步伐稳重，体态端庄，中段收紧，膝盖抬至90°。

（四）教育意义

在抬步的基本训练中，由意引领下三节，由胯关节带动膝关节，进行0上点做直线运行能帮助学生加强对人体下三节的记忆。

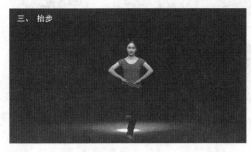

扫一扫
观看左图教学视频

图 2-9-2　抬步

四、戏袖

（一）训练目的

通过水袖元素与背推手位的结合，训练腕关节、膝关节的发力和放射感。

（二）主要动作

1. 甩袖：上三节的腕关节带动中指指关节发力。

2. 甩袖加人体三节：在甩袖的同时，意念先走，由颈部以下带动头做横移甩袖。

3. 抓袖：在甩袖的同时，背拉直线，手掌抓袖。

4. 左右轮袖：水袖自然下垂，手腕发力，左右交替，由上到下，循序渐进。

（三）教学提示

1. 甩袖时在正上位、旁平位和准备位时不要折腕。

2. 训练甩袖、抓袖时，上中下点都要训练。

3. 手到之处，皆由意引领，眼到手才到。

4. 抓袖时不可上挑，要直拉直收。

（四）教育意义

通过初识昆舞风格性道具水袖，学生能够了解昆舞中意念放射袖子显入的特色以及吴地的风土人情，为少儿昆舞十级中的戏袖组合打好基础。

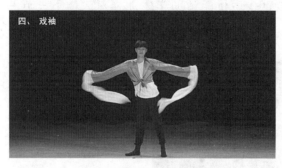

图 2-9-3 戏袖

扫一扫
观看左图教学视频

五、《寻梦》（小歌舞表演）

（一）训练目的

掌握拉花元素，培养学生保持气沉丹田的习惯。

（二）主要动作

1. 寻找：双手在胸前，上弧线顺势滑动，左右交换，脚下半脚掌碎步。

2. 拉花：从小五花拉开到大五花，进行手指间延伸。

3. 背拉：双手手背向上拉回至胸前。

（三）教学提示

1. 注意意念的放射。

2. 注意感情的流露。

3. 注意拉花式的规范要领。

（四）教育意义

通过拉花元素训练学生丰富的表现力，为在舞蹈中塑造出不同人物的特色做准备。

图 2-9-4　《寻梦》（小歌舞表演）

扫一扫
观看左图教学视频

六、《花儿》（小歌舞表演）

（一）训练目的

训练五指的连放连收。

（二）主要动作

1. 花苞手：五指中的三指手位形成花开的形状，三次花开一次比一次上升，眼睛随手的方向逐渐向上移动。

2. 五指：五指的莲放莲收，由意念延伸，身体顺势而为。

（三）教学提示

1. 注意意念的放收，尤其是由意生韵、由意生情的内涵和实践。

2. 注意随着五指莲放莲收，身体顺势随动。

3. 注意多训练展开花蕾手三指的延伸和顺连。

（四）教育意义

随着音乐带领身体和动作的连绵与伸展，学生能够感受大自然中花开的形态与美感。

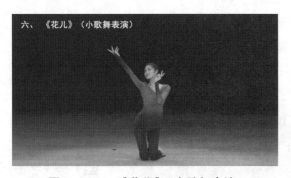

扫一扫
观看左图教学视频

图 2-9-5　《花儿》（小歌舞表演）

七、《乡间小路》（小歌舞表演）

（一）训练目的

训练昆舞中内三合的意韵、意情、意景，外三合的头顶方位态、上肢方位态、下肢方位态。

（二）主要动作

1. 双手遮脸望四方：双手遮脸，下三节弯曲颤膝，左手旁按手，右手的食指和中指左右颤动。（反面一样）

2. 看望路口：左右背推背拉，一慢二快。

3. 小牛：双手摆出"六"的形状。

4. 牧童：左手背朝前，右手手指晃动。

5. 踩花手：身体向2点，上左脚，右手掌推掌拉。

6. 拍泥舞姿：被拍的同时外侧的手轻弹鞋底。

（三）教学提示

1. 注意组合中动律元素的规格要领和各种舞姿的形态规范。

2. 训练学生的想象力，想象出花、牛、牧童等意象。

3. 注意由意引领生象的感觉。

4. 树立头顶与眼神的意感知能力。

（四）教育意义

通过《乡间小路》的小歌舞表演，学生能够感受到蕴藏在舞蹈角色中的人体哲学，进一步领悟昆舞中的中国传统美学法则。

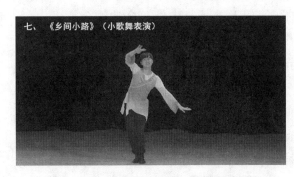

扫一扫
观看左图教学视频

图2-9-6　《乡间小路》(小歌舞表演)

第十章
中国昆舞少儿培训（十级）

一、热身

由软开度训练项目进行检查和推进。

二、戏袖

（一）训练目的

训练由意引领袖子，以及袖子与内外三合的整合。

（二）主要动作

1. 甩袖：上三节的手腕关节带动中指指关节发力。

2. 甩袖加人体三节：在甩袖的同时，意念先行，由颈部以下带动头做横移甩袖。

3. 抓袖：在甩袖的同时，背拉直线，手掌抓袖。

4. 左右轮袖：袖子自然下垂，手腕发力，左右交替，由上到下循序渐进。

5. 抽袖：左手置于胸前，右手经内侧背推至甩袖。

6. 戏袖：左手抓袖至8上点，右手袖子搭在右脚外侧，顺势弹动到抓袖。

（三）教学提示

1. 注意手到之处，皆由意念引领，做到眼到手到。

2. 动作刚柔并济，节奏清晰。

3. 注意动作的规格要领，做到因材施教。

（四）教育意义

通过昆舞的风格性道具的使用，学生可以学习昆舞中袖子与内外三合的整合，了解吴地的风土人情。

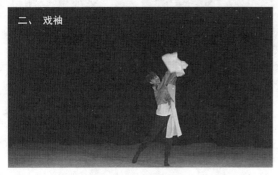

扫一扫
观看左图教学视频

图 2-10-1　戏袖

三、《展翅飞翔》（小歌舞表演）

（一）训练目的

通过背推背拉手位的训练，加深学生对舞台方向和放射性 27 点位的记忆和运用。

（二）主要动作

1. 展翅：背推背拉打开至 3 点和 7 上点，脚下半脚掌碎步，不同点位的背推背拉。

2. 飞翔：不同点位抖动翅膀，表现飞翔姿态。

（三）教学提示

1. 由中指指尖带动背推背拉手位的延伸，并且意念先行，身体随之。

2. 注意动作的舒展和背推背拉的复合式对位。

（四）教育意义

让学生在欢乐的音乐感召下，以积极向上的舞态去掌握和运用昆舞四大元素之一的"身位态"。

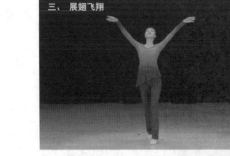
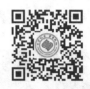

扫一扫
观看左图教学视频

图 2-10-3 展翅飞翔

四、《上楼梯》（小歌舞表演）

（一）训练目的

训练下三节的关节、膝盖、肌肉的爆发力和步伐，以及髋关节的灵活性。

（二）主要动作

1. 看楼梯：双手呈掌形手，左下右上交叉错位，直线横拉至3、7点，脚下压步，眼神随动。

2. 扶楼梯：两手握虎口拳，两慢两快，由低到高循序渐进。

3. 抬升步：在丁字脚位基础上，胯向2点，身向1点，右脚自然虚踏于后，身体重心微向前。左手拳形手扶楼梯，右手保持0上点，同抱拳碎步远看舞姿，沉肩，肘部外旋呈圆臂状，右手向上对胸前，眼视2、8点方向。（反面同理）

4. 圈圈步：在正步位基础上，左脚向前虚点于2点，重心在左，右手扩指捂嘴，左手握拳平行6点，眼视2点方向。（反面同理）

5. 抱拳碎步看窗外：双手握拳于胸前，辅助楼梯表现出看、望、想三种神态，左手伸直握拳又被推失重。（反面同理）

6. 小拖步：双腿弯曲135°，不可起伏，全脚掌拖地，不可离地面，顺势自然。

7. 高抬腿：双腿弯曲90°，同一平面上交替转换。

（三）教学提示

1. 注意意念的放射，情感饱满。

2. 规范步伐，注意身体直立、中段加紧、下三节关节的度数，动力腿起腿要快、落腿要稳。

3. 交替踢腿时，注意重心的转换。

4. 注意眼神的交流。

5. 引导学生领悟抽象空间中的视、动、听等概念。

（四）教育意义

该部分舞蹈有助于引导学生们在欢乐的舞姿感召下，学会不管在任何的公共区域都要保持安静，做一个有素质的小朋友；同时，学会在上下楼梯时不打闹嬉戏，保护好自己。

扫一扫
观看左图教学视频

图 2-10-4 《上楼梯》（小歌舞表演）

五、《逛花灯》（小歌舞表演）

（一）训练目的

训练下三节的协调能力和表演能力。

（二）主要动作

1. 指灯：左手扩指遮于下巴前，右手斜上指出、左右摇摆，身体随动。

2. 上步起身跳：双手背推至同向错位手，向上含胸，眼视8上点。

3. 燕式后跳：左前燕坐式，后腿伸直，双手斜上方指出，下三节单直单弯。

4. 骑马看灯：双手握拳一上一下腕子随动，双腿下三节协调脚趾、脚腕、膝盖、胯依次一节一节带动。

5. 望远镜舞姿：五指相捏，手指自然放松，模仿拿望远镜看远方的姿态。

6. 仰身看灯：双手交叉环抱上身，旁腰左右交替挤压，仰头看上方。

（三）教学提示

1. 解决下三节的协调需要长期坚持练习，建议教师带领学生从下三节中的小三节开始练习，然后逐渐增加幅度。

2. 教师应掌握好训练的强度和进度，让孩子们在保持童趣的同时不忘意境的表达。

3. 注意强化动作中的韵律特征，使身体灵活多变，充分解放肢体。

（四）教育意义

《逛花灯》具有典型形象与故事情节的真实场景，学生在这个舞蹈的训练过程中，通过再现艺术时空下的人物形象，完成内三合与外三合的和谐，能够深刻体会到由意生象、由象生韵、由韵生情中由情化景的意韵。

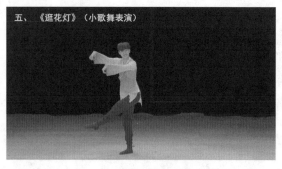

扫一扫
观看左图教学视频

图 2-10-5 《逛花灯》（小歌舞表演）

六、《编导心语》（小歌舞表演）

（一）训练目的

训练内三合与外三合，以及手眼步伐的配合。

（二）主要动作

1. 眼睛横移：目视8点，横移至2点，再回8点，动作连绵不断，不要眨眼。

2. 单手平步：左手拇指、食指和中指轻捏住，形似半握拳，拎襟位。右手背推背拉，右脚协调上步，左脚跟步至半脚掌转换至另一侧。（正反同理）

3. 双手平步：双手背推背拉从8点到3点、7点到2点，右脚协调上步，左脚跟步至半脚掌转换至另一侧。（正反同理）

4. 背手平步：在平步的基础上双手手背放在臀部，不可端肩。

5. 抬头望：左手拎襟位，右手背推2点，双腿单直单弯（右弯左直）。右脚脚尖对8点，右腿弯曲135°，右膝盖对准2点。

6. 提襟式：左手拎襟位，右手被推0上点，左手逆时针半圆，右手顺时针半圆，背拉0点到背推0上点，双腿双弯，左腿90°，右腿135°。

（三）教学提示

1. 背推时不要折手腕。

2. 注意组合中基本步伐和手势的规格要领。

3. 做到手到之处，必经过由意引领，做到眼到手到。

（四）教育意义

在《编导心语》中，通过运用肢体语言传达舞韵律的过程，学生能够进一步领悟眼神及头顶和手位复合式对位的含义。

六、《编导心语》（小歌舞表演）

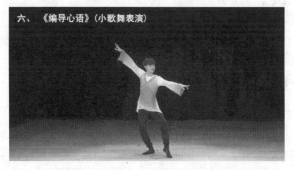

扫一扫
观看左图教学视频

图 2-10-6　《编导心语》（小歌舞表演）

七、伞韵

（一）训练目的

了解昆舞道具伞的运用。

（二）主要动作

1. 点韵：由意引领，用伞的伞尖和伞把去指点位。

2. 绕韵：双手持伞或单手持伞，顺时针或逆时针转动形成绕韵。

3. 开合韵：右手拿伞把，左手撑开伞再合伞，为开合韵。

4. 转伞：左手托住伞柄，右手转动伞把。

5. 平韵：双手持伞，平行移动，称为平韵。

6. 上下韵：双手持伞，上下移动，称为上下韵。

（三）教学提示

1. 注意伞式的规格要领。

2. 顺连所有动作。

3. 所有动作始终保持由意引领的状态。

（四）教育意义

运用道具中的伞与外三合、内三合的配合，加强学生对昆舞中伞韵的运用与练习。

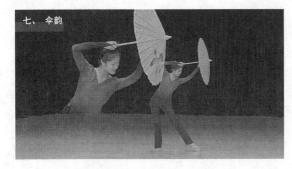

扫一扫
观看左图教学视频

图 2-10-7　伞韵

第三部分

中国昆舞成人培训

第一章
中国昆舞成人培训（初级）

一、热身（组合运动）

（一）训练目的

活动身体各部位关节，舒展身体各部位肌肉，调动学生的积极性，为正式训练做准备。

（二）主要动作

1. 伸腰摸地式：双手握拳经过胸前，伸直至3上点和7上点后顺势落下，下肢双膝慢慢从双直踣脚至双弯，双手扶地，膝盖伸直，双手慢慢回到自然体态。

2. 拉伸打肩：大弓箭步，动力腿弯曲，主力腿单直，右手从3点延伸到5点碰肩，左手背伸至右臀部。（反面同理）

3. 双手抱膝：自然体态，双脚与肩同宽，双手交叉轮流抱左右膝盖到胸前。

4. 踣脚伸手：下肢双直踣脚，一拍一次；双手握拳向3点和7点伸直手臂，扩指手型。

5. 踣脚拍手：下肢双直踣脚，一拍一次；双手拍手，前后各2次，肘关节伸直。

6. 跳踢步：双手叉腰，左右脚后跟交替向后踢臀部，一拍一次。

（三）教学提示

1. 教学时注意动作和节拍的规范性。

2. 注意弯与直的动作规范，例如身体直立、中段加紧、下三节关节的度数适中，动力腿起腿要快、落腿要稳，不可撅屁股。

3. 交替踢腿时，不可耸肩。

（四）教育意义

带领学生认识自己的身体，认真对待训练前的热身活动。

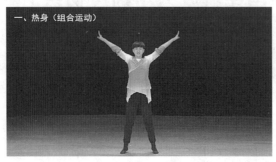

扫一扫
观看左图教学视频

图 3-1-1　热身（组合运动）

二、放射性的 27 点位

（一）训练目的

通过面部五官的放射角度来认识 27 个点位。

（二）主要动作

先用手指着自己的五官先指出与之对应的 8 个点位方向，再指出 8 个点位方向的上点和下点，最后指出以自己为中心的 0 上点、0 下点和中心 0 点，共计 27 个点位。

（三）教学提示

1. 站好基本形态后再用手指去指点位。

2. 口诀：鼻子尖尖对 1 点，眉毛弯弯对 2 点，耳朵洞洞对 3 点，耳朵边边对 4 点，面孔后面是 5 点，左耳边边对 6 点，左耳洞洞对 7 点，左眉弯弯对 8 点。

（四）教育意义

帮助学生认识 27 个点位，熟悉 27 点位构成的抽象性的运动空间，为以后的舞蹈排练打基础。

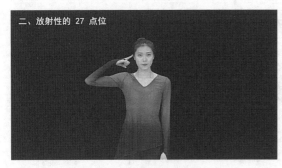

扫一扫
观看左图教学视频

图 3-1-2　放射性的 27 点位

三、人体基本形态的训练（站一站）

A. 重心移位

（一）训练目的

训练昆舞重心移位的站姿与基本形态。

（二）主要动作

1. 基本形态：含胸、立背、梗脖，双手自然下垂，双脚与肩同宽。

2. 左右前后小挪步：含胸、立背、梗脖，双手自然下垂，双脚与肩同宽，动力腿的脚向正前方上步后再移重心。

（三）教学提示

1. 注意组合中的规格要领、度数、基本形态与脚位的准确性。

2. 注意后背保持直立。

3. 经过意念引领，注意重心移动。

（四）教育意义

练习重心元素，帮助学生为以后的舞蹈核心元素——"移"的训练打好基础。

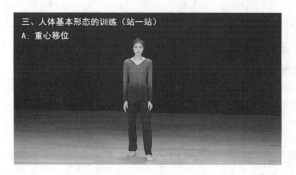

扫一扫
观看左图教学视频

图 3-1-3　重心移位

B. 脚位八向

a. 脚位八向之挪位

（一）训练目的

学习昆舞脚位八向中挪位的基本动作。

（二）主要动作（以右脚为例）

1. 1 位：目视前方，双手自然下垂，双脚与肩同宽。

2. 2 位：目视 8 点，双手自然下垂，右脚脚尖指向 2 点，左脚不动。

3. 3 位：目视 2 点，双手自然下垂，右脚脚尖指向 3 点，左脚不动。

4. 4 位：目视 1 点，双手自然下垂，右脚脚尖指向 4 点，左脚不动。

5. 5 位：目视 1 点，双手自然下垂，右脚脚尖指向 5 点，左脚不动。

6. 6 位：目视 2 点，双手自然下垂，右脚脚尖指向 6 点，左脚不动。

7. 7 位：目视 8 点，双手自然下垂，右脚脚尖指向 7 点，左脚不动。

8. 8 位：目视 1 点，双手自然下垂，右脚脚尖指向 8 点，左脚顺势移动。

（三）教学提示

1. 注意不同脚位的准确方向。

2. 身体不可晃动。

（四）教育意义

帮助学生掌握昆舞脚位八向中的挪位，同时练习眼神的随动。

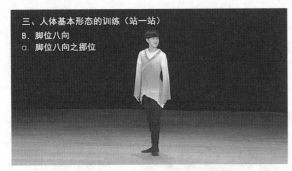

扫一扫
观看左图教学视频

图 3-1-4 脚位八向之挪位

b. 脚位八向之小挪步

（一）训练目的

学习昆舞脚位八向中小挪步的基本动作

（二）主要动作（以右脚为例）

1. 1 位：目视前方，双手自然下垂，右脚协调脚尖指向 1 点，双脚与肩同宽。

2. 2 位：目视 8 点，双手自然下垂，右脚协调脚尖指向 2 点，双脚与肩同宽，左脚不动。

3. 4 位：目视 1 点，双手自然下垂，右脚协调脚尖指向 4 点，双脚与肩同宽，左脚不动。

4. 5 位：目视 1 点，双手自然下垂，右脚协调脚尖指向 5 点，双脚与肩同宽，左脚不动。

5. 6 位：目视 2 点，双手自然下垂，右脚协调脚尖指向 6 点，双脚与肩同宽，左脚不动。

6. 7 位：目视 8 点，双手自然下垂，右脚协调脚尖指向 7 点，

双脚与肩同宽，左脚不动。

7. 8位：目视1点，双手自然下垂，右脚协调脚尖指向8点，双脚与肩同宽，左脚顺势移动。

（三）教学提示

1. 注意不同脚位的准确方向。

2. 身体不可晃动。

3. 下三节协调时注意关节一节一节地推动。

（四）教育意义

帮助学生掌握昆舞脚位八向中的小挪步，同时练习眼神的随动。

扫一扫
观看左图教学视频

图 3-1-5　脚位八向之小挪步

C. 人体下三节关节的训练

a. 弯弯直直踮踮脚

（一）训练目的

训练昆舞下三节挪位及与下三节挪位与膝、脚、脚腕、脚掌关节弯与直的配合。

（二）主要动作（以右脚为例，反面同理）

1. 1位：目视1点，双手自然下垂，双脚与肩同宽，双腿双弯135°，双腿双直踮脚。

2. 2位：目视1点，双手自然下垂，右脚脚尖指向2点，左脚不动，双腿双弯135°，双腿双直踮脚。

3. 3位：目视1点，双手自然下垂，右脚脚尖指向3点，左脚不动，双腿双弯135°，双腿双直踮脚。

4. 4位：目视1点，双手自然下垂，右脚脚尖指向4点，左脚不动，双腿双弯135°，双腿双直踮脚。

5. 5位：目视1点，双手自然下垂，右脚脚尖指向5点，左脚不动，双腿双弯135°，双腿双直踮脚。

6. 6位：目视1点，双手自然下垂，右脚脚尖指向6点，左脚不动，双腿双弯135°，双腿双直踮脚。

7. 7位：目视1点，双手自然下垂，右脚脚尖指向7点，左脚不动，双腿双弯135°，双腿双直踮脚。

8. 8位：目视1点，双手自然下垂，右脚脚尖指向8点，左脚顺势移动，双膝关节135°，双腿双直踮脚。

（三）教学提示

1. 注意不同脚位的准确方向。

2. 身体不可晃动。

（四）教育意义

帮助学生练习下三关节的弯与直。

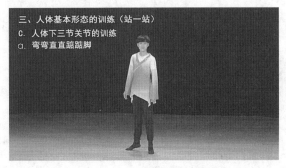

图3-1-6　弯弯直直踮踮脚

扫一扫
观看左图教学视频

b. **直直弯弯收收脚**

（一）训练目的

训练昆舞下三节挪位及与下三节与膝、脚腕关节弯直的配合。

（二）主要动作（以右脚为例，反面一样）

1. 1 位：目视 1 点，下三节背掌推拉，双手自然下垂，双脚与肩同宽，双腿双直双踮脚后平脚双弯 135°，收回正步位位置，右脚挪位 2 点。

2. 2 位：目视 1 点，下三节背掌推拉，双手自然下垂，双脚与肩同宽，双腿双直双踮脚后平脚双弯 135°，收回正步位置，右脚挪位 3 点。

3. 3 位：目视 1 点，下三节背掌推拉，双手自然下垂，双脚与肩同宽，双腿双直双踮脚后平脚双弯 135°，收回正步位置，右脚挪位 4 点。

4. 4 位：目视 1 点，下三节背掌推拉，双手自然下垂，双脚与肩同宽，双腿双直双踮脚后平脚双弯 135°，收回正步位置，右脚挪位 5 点。

5. 5 位：目视 1 点，下三节背掌推拉，双手自然下垂，双脚与肩同宽，双腿双直双踮脚后平脚双弯 135°，收回正步位置，右脚挪位 6 点。

6. 6 位：目视 1 点，下三节背掌推拉，双手自然下垂，双脚与肩同宽，双腿双直双踮脚后平脚双弯 135°，收回正步位置，右脚挪位 7 点。

7. 7 位：目视 1 点，下三节背掌推拉，双手自然下垂，双脚与肩同宽，双腿双直双踮脚后平脚双弯 135°，收回正步位置，右脚挪位 8 点。

8. 8 位：目视 1 点，下三节背掌推拉，双手自然下垂，双脚与肩同宽，双腿双直双踮脚后平脚双弯 135°，收回正步位置，基本形态，双脚脚尖指向 1 点。

（三）教学提示

1. 注意脚位的准确方向。

2. 身体不可晃动。

3. 含胸、立背，双踮脚后双腿双弯的度数要准确。

（四）教育意义

该部分能帮助学生了解昆舞中的脚位，同时训练关节弯与直的韧性。

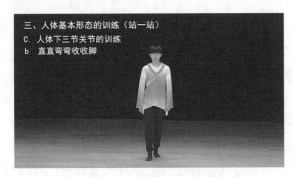

扫一扫
观看左图教学视频

图 3-1-7　直直弯弯收收脚

c. 单弯单直

（一）训练目的

训练昆舞下三节挪步及与膝关节单弯单直的配合。

（二）主要动作（以右脚为例，反面同理）

1. 1 位：目视前方，下三节背掌推拉，双手自然下垂，双脚与肩同宽，右膝关节单弯，左膝关节单直，经过平行移动，左膝关节单弯，右膝关节单直勾脚收回，右脚挪位 2 点。

2. 2 位：目视前方，下三节背掌推拉，双手自然下垂，双脚与肩同宽，右膝关节单弯，左膝关节单直，经过平行移动，左膝关节单弯，右膝关节单直勾脚收回，右脚挪位 3 点。

3. 3 位：目视前方，下三节背掌推拉，双手自然下垂，双脚与肩同宽，右膝关节单弯，左膝关节单直，经过平行移动，左膝关节单弯，右膝关节单直勾脚收回，右脚挪位 4 点。

4. 4 位：目视前方，下三节背掌推拉，双手自然下垂，双脚与肩同宽，右膝关节单弯，左膝关节单直，经过平行移动，左膝关节单弯，右膝关节单直勾脚收回，右脚挪位 5 点。

5. 5 位：目视前方，下三节背掌推拉，双手自然下垂，双脚

与肩同宽，右膝关节单弯，左膝关节单直，经过平行移动，左膝关节单弯，右膝关节单直勾脚收回，右脚挪位6点。

6. 6位：目视前方，下三节背掌推拉，双手自然下垂，双脚与肩同宽，右膝关节单弯，左膝关节单直，经过平行移动，左膝关节单弯，右膝关节单直勾脚收回，右脚挪位7点。

7. 7位：目视前方，下三节背掌推拉，双手自然下垂，双脚与肩同宽，右膝关节单弯，左膝关节单直，经过平行移动，左膝关节单弯，右膝关节单直勾脚收回，右脚挪位2点。

8. 8位：目视前方，下三节背掌推拉，双手自然下垂，双脚与肩同宽，右膝关节单弯，左膝关节单直，经过平行移动，左膝关节单弯，右膝关节单直勾脚收回，回到正步位，双脚脚尖指向一点。

（三）教学提示

1. 注意上下韵律由意引领，尾椎带动膝盖弯与直的变化。

2. 平行移动时注意平稳前进，起伏不要过大，动作之间连贯不间断。

（四）教育意义

下三节弯与直的训练，能够在膝关节平行移动的同时增强脚、脚腕关节和脚掌关节运动轨迹的规范意识，为后期的组合学习打好基础。

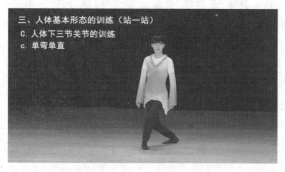

扫一扫
观看左图教学视频

图3-1-8　单弯单直

D. 重心移位走步

（一）训练目的

训练重心移位走步的基础步伐。

（二）主要动作

1. 拎襟位：在提襟式的基础上，双手将服饰提起至前胯部，双肘关节分别对3点和7点。

2. 双弯双直：尾椎关节下沉，带动膝关节先弯后直。

3. 倾的移步：重心前倾（后倾）至最大极限，失重后向前（后）走步。

4. 双弯单掌立：双膝关节弯曲，一只脚的脚腕关节直立、脚掌关节弯曲90°、脚趾关节撑起。

（三）教学提示

1. 注意上下韵律由意引领，尾椎带动膝盖关节弯与直的变化。

2. 倾的移步注意失重后与下一动作的连接不间断，由头顶意念引领身倾并划出最大的上弧线，再双弯膝关节。

3. 移步时注意平稳前进，起伏不要过大。

（四）教育意义

重心移位走步通过上下韵律与倾的移步不仅表现出昆舞走步的韵律，也展现出昆舞雅与纯的审美特征。

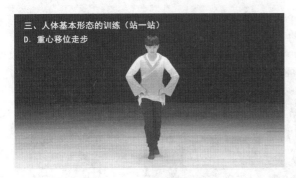

图3-1-9 重心移位走步

扫一扫
观看左图教学视频

四、人体对节奏记忆的训练

A. 一板三眼

（一）训练目的

巧用身体各部位的关节，通过"一板三眼"即"强、弱、次强、弱"的节奏训练，加深学生对节奏的把握。

（二）主要动作

1. 双手拍打：双手拍打区分强弱，手掌与手指不做特别要求。（循序渐进，越来越轻）

2. 肩膀："强"是双肩，"弱"是右肩，"次强"是双肩，"弱"是右肩。（循序渐进，越来越轻）

3. 髋关节："强"是右髋，"弱"是左髋，"次强"是右髋，"弱"是左髋。（循序渐进，越来越轻）

4. 双膝盖："强"是双膝，"弱"是右膝，"次强"是双膝，"弱"是右膝。（循序渐进，越来越轻）

（三）教学提示

1. 注意"强、弱、次强、弱"的节奏韵律，拍打的同时要注意循序渐进的节奏变化。

2. 练习过程中可结合节拍大声喊口号。

3. 可两人或多人一组，互相观摩着练习。

（四）教育意义

本部分训练有助于学生加强对舞蹈中节奏的把握。

图 3-1-10　一板三眼

扫一扫
观看左图教学视频

B. 一板一眼

（一）训练目的

巧用身体各部位的关节，通过"一板一眼"即"强弱"的节奏训练，加深学生对节奏的把握。

（二）主要动作

1. 双手拍打：双手拍打区分强弱，手掌与手指不做特别要求。（循序渐进，越来越轻）

2. 肩膀："强"是右肩关节，"弱"是左肩关节。（循序渐进，越来越轻）

3. 胯关节："强"是右胯关节，"弱"是左胯关节。（循序渐进，越来越轻）

4. 双膝："强"是右膝关节，"弱"是左膝关节。（循序渐进，越来越轻）

（三）教学提示

1. 注意"强、弱"的节奏韵律，拍打的同时要注意循序渐进的变化。

2. 训练过程中可结合节拍大声喊口号。

3. 可两人或多人一组，互相观摩着练习。

（四）教育意义

本部分训练有助于学生加强对舞蹈中节奏的把握。

图 3-1-11　一板一眼

扫一扫
观看左图教学视频

C. 一板七眼

（一）训练目的

巧用身体各部位关节，通过"一板七眼"即"强、弱、弱、弱、次强、弱、弱、弱"的节奏训练，加深对节奏的把握。

（二）主要动作

双手拍打：双手拍打区分强弱，手掌与手指不做特别要求。（循序渐进，越来越轻）

（三）教学提示

1. 注意"一板七眼"节奏的异同，拍打过程中要注意循序渐进的变化。

2. 练习过程中可结合节拍的动作大声喊口号。

3. 可两人或多人一组，互相观摩着练习。

（四）教育意义

该部分有助于学生加强对舞蹈中节奏的把握。

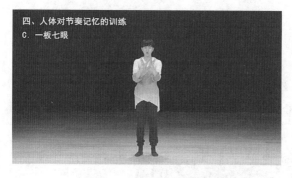

扫一扫
观看左图教学视频

图 3-1-12　一板七眼

D. 昆韵的"一板七眼"

（一）训练目的

巧用身体各部位关节，通过昆韵的"一板七眼"即"强、弱、弱、弱、次强、弱、弱、强"，加深对节奏的把握。

（二）主要动作

双手拍打：双手拍打区分强弱，手掌与手指不做持别要求。（循序渐进，越来越轻）

（三）教学提示

1. 注意昆韵的"一板七眼"的节奏特点，同时在拍打过程中要注意循序渐进的变化，尤其要注意最后一个"强"拍是弱打，紧跟第二遍的"强"拍要大声入韵。

2. 练习过程中可结合节拍的动作大声喊口号。

3. 可两人或多人一组，互相观摩着练习。

（四）教育意义

该部分有助于学生加强对舞蹈中节奏的把握。

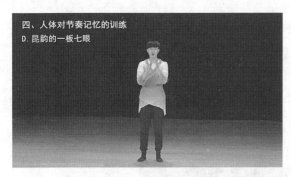

扫一扫
观看左图教学视频

图 3-1-13　昆韵的一板七眼

五、手势训练

A. 背掌推拉

（一）训练目的

训练背掌推拉的手势。

（二）主要动作

1. 右手中指第二个关节带动手背，背推至 1 中点，0 点收回。

2. 右手中指第二个关节带动手背，背推至 3 中点，0 点收回。

3. 右手中指第二个关节带动手背，背推至 1 中点，0 点收回。

4. 右手中指第二个关节带动手背，背推至3中点，0点收回。

5. 左手中指第二个关节带动手背，背推至1中点，0点收回。

6. 左手中指第二个关节带动手背，背推至7中点，0点收回。

7. 左手中指第二个关节带动手背，背推至1中点，0点收回。

8. 左手中指第二个关节带动手背，背推至7中点，0点收回。

9. 双手中指第二个关节带动手背，背推至1中点，0点收回。

10. 双手中指第二个关节带动手背，背推至3点、7点，0点收回。

11. 双手中指第二个关节带动手背，背推至1中点，0点收回。

12. 双手中指第二个关节带动手背，背推至3点、7点，0点收回。

（三）教学提示

1. 注意组合手势的规格要领。

2. 注意由意念引领动作，气息贯穿始终，连接所有动作。

（四）教育意义

昆舞的手势多样，背掌推拉作为基础手势之一，有助于学生训练关节的灵活性，为后期较为繁杂的手势学习打好基础。

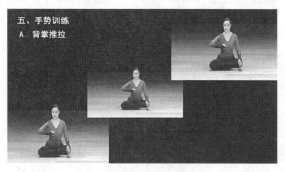

扫一扫
观看左图教学视频

图 3-1-14　背掌推拉

B. 五花、拉花、对花

（一）训练目的

训练昆舞上三节中的五花、拉花、对花手势。

（二）主要动作

1. 五花（小）：兰花掌，左手中指第二关节，对右手中指第二关节，各自顺时针一圈。

2. 五花（中）：兰花掌，左手中指第二关节，一拳距离对右手中指第二关节，各自顺时针一圈。

3. 五花（大）：兰花掌，左手中指第二关节，一肩距离对右手中指第二关节，左手中指第二关节作为定点，肘顺时针一圈，或各自顺时针一大圈。

4. 对花：右掌左背，或左掌右背，顺时针一圈（小）或顺时针一圈（大）。

5. 拉花：五花（小）起范，掌心相对，顺时针一圈。

（三）教学提示

1. 注意组合手势的规格要领。

2. 注意意念引领之间的连接，气息贯穿始终，连接所有动作。

3. 注意五花、对花、拉花之间的区别，不可混淆。

（四）教育意义

昆舞的手势多种多样，五花、拉花、对花作为基础手势之一，有助于学生训练关节的灵活性，能为五指莲花势学习打好基础。

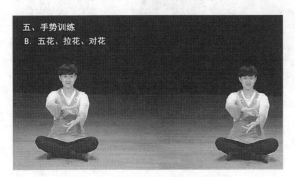

扫一扫
观看左图教学视频

图 3-1-15　五花、拉花、对花

C. 画圈圈

（一）训练目的

训练昆舞上三节中的手势，掌握各种画圈的方法。

（二）主要动作

1. 单手内圈：单手兰花指，食指尖引领，逆时针画一圈。

2. 双手内圈：双手兰花指，食指尖引领，右手逆时针画一圈，左手顺时针画一圈。

3. 单手对内圈：右手食指尖引领，1点向内画内圆。

4. 双手对向圈：双手食指尖引领，1点向内画立圆。

5. 平圆圈：双手食指尖引领向地面画一圈，其中右手顺时针、左手逆时针。

（三）教学提示

1. 注意组合手势的规格要领。

2. 注意意念引领动作，气息贯穿始终，连接所有动作。

3. 注意区分单、双手的内圆圈中对内及对向的区别。

（四）教育意义

该部分有助于学生训练由意引领的手势，同时掌握各种画圈的表现形式，为后期复杂手势的学习打下基础。

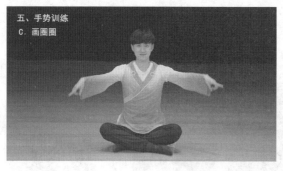

图 3-1-16　画圈圈

扫一扫
观看左图教学视频

D. 翻腕

（一）训练目的

掌握翻腕中的单翻腕、双翻腕和轮腕。

（二）主要动作

1. 单翻腕：由内中指或食指指尖，指0点，由手指第二关节引领画一圈，经过0下点到1点后，中指或食指尖向外，指0上点到3点。（右手顺时针，左手逆时针）

2. 双翻腕：由内中指或食指尖指，指0点，由手指第二关节引领画一圈，经过0下点到1点后，中指或食指尖向外，指0上点到3点。（双手一正一反）

3. 轮腕：由内中指或食指尖指，指0点，由手指第二关节引领画一圈，经过0下点到1点后，中指或食指尖向外，指0上点到3点。（左手向内，右手向外）

（三）教学提示

1. 注意翻腕的规格要领。
2. 注意意念引领动作，气息贯穿始终，连接所有动作。
3. 注意单翻腕、双翻腕、轮腕之间的区别。

（四）教育意义

该部分有助于学生训练由意引领的翻腕手势，掌握不同翻腕的表现形式。

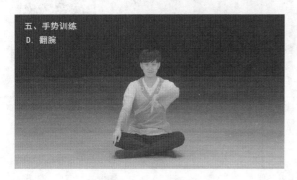

扫一扫
观看左图教学视频

图 3-1-17　翻腕

E. 翻掌

（一）训练目的

掌握翻掌中的单翻掌、双翻掌和轮翻掌。

（二）主要动作

1. 单翻掌：先掌心横移，再掌背横移。

2. 双翻掌：双手先掌心交叉横移，再双手掌背交叉横移。

3. 轮翻掌：右手掌心和左手掌背向右横移，右手掌背和左手掌心向左横移。

（三）教学提示

1. 注意翻掌的规格要领。

2. 注意意念引领之间的连接，气息贯穿始终，连接所有动作。

3. 注意单翻撑、双翻撑、轮翻掌之间的区别。

（四）教育意义

该部分有助于学生训练由意引领的手势，掌握不同翻掌的表现形式。

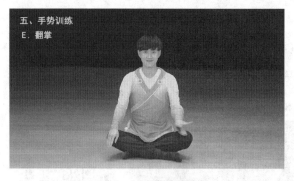

图 3-1-18　翻掌

扫一扫
观看左图教学视频

六、行礼式

（一）训练目的

练习昆舞中女子行礼的礼仪动作。

（二）主要动作

基本形态站好，双手背拉至0点，再由手背推至0下点，同时右脚后撤、双腿双弯，接着双腿双直、双脚立掌。双手向前画平圆收至左胯前，同时双腿双弯、左脚立掌、右脚平。

（三）教学提示

行礼时注意由意引领，尾椎骨垂直于地板，头顶往上拔，含胸、立背、梗脖。

（四）教学意义

行礼是昆舞结束一段舞蹈后的结束语，作用是为下一个的舞蹈表演做铺垫。

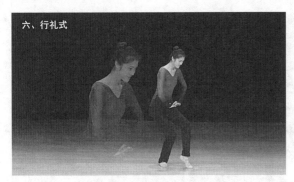

扫一扫
观看左图教学视频

图 3-1-19　行礼式

七、《莲花》（歌舞表演）

（一）训练目的

练习使用昆扇，训练手眼和四肢的协调能力，以及综合表演的能力。

（二）主要动作

1.燕式坐：定向1点，头顶8上点，双手8下点，双腿双弯，右腿在前，左腿在后135°。

2.挡脸式开扇：右手持扇，右手大拇指向上开扇，左手向下开扇，扇子打开后挡住脸。

3.横移扇：从挡脸式开扇横移至3点方向。

4. 倒扇合扇：扇面右倒，左手逆时针合扇。

5. 开扇：右手大拇指抵住第一个扇骨，左手手腕发力开扇。

6. 抖扇：开扇基础上手腕快速抖动扇面。

（三）教学提示

1. 注意扇式的规格要领。

2. 注意动作的顺连，气沉丹田，连接所有动作。

3. 动作中始终保持由意引领的状态。

（四）教育意义

本部分运用道具中的扇子与外三合、内三合的整合，可以进一步加强学生对昆舞扇子的运用训练。

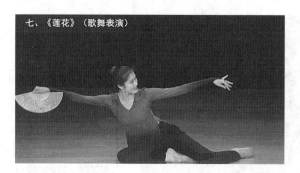

扫一扫
观看左图教学视频

图 3-1-20　《莲花》（歌舞表演）

八、戏袖

A. 戏袖单元素训练

（一）训练目的

通过昆舞道具水袖的配合练习，加强学生的舞蹈的综合表演能力。

（二）主要动作

1. 甩袖：手腕关节带动中指指关节发力。

2. 甩袖加人体三节：在甩袖的同时，意念先行，由颈部以下带动头做横移甩袖。

3. 抓袖：在甩袖的同时，背拉直线，手掌抓袖。

4. 左右轮袖：袖子自然下垂，手腕发力，左右交替，由上到下循序渐进。

（三）教学提示

1. 甩袖和抓袖的上、中、下点位都要训练。

2. 加强手腕关节平行直线发力的能力。

3. 做到手到之处，眼睛跟随，眼到之处，意念跟随。

4. 抓袖时不可上挑，要直拉直收。

（四）教育意义

在戏袖单元素的训练中，学生可以感受到中国吴文化的风土人情，将此感情融入到意念的放射中能加强舞蹈的综合表演能力。

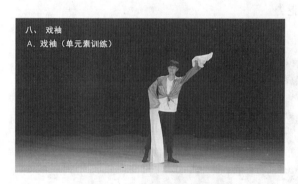

扫一扫
观看左图教学视频

图 3-1-21　戏袖单元素训练

B. 戏袖复元素训练

（一）训练目的

通过民舞道具水袖的配合，加强学生的舞蹈的综合表演能力。

（二）主要动作

1. 甩袖：手腕关节带动中指指关节发力。

2. 甩袖加人体三节：在甩袖的同时，意念先行，由颈部以下带动头做横移甩袖。

3. 抓袖：在甩袖的同时，背拉直线，手掌抓袖。

4. 左右轮袖：袖子自然下垂，手腕发力，左右交替，由上到

下循序渐进。

5. 抽袖：左手胸前，右手经内侧被推至甩袖。

6. 戏袖：左抓袖至 8 上点，右手袖子顺势搭在右脚外侧，顺势弹动到抓袖。

（三）教学提示

1. 做到手到之处，皆由意念引领。

2. 动作刚柔并济，节奏清晰。

3. 注意每个动作的规格要领。

（四）教育意义

在戏袖复元素的训练中，学生不仅能更加深刻感受到中国吴文化的风土人情，也能在意念放射和内外之合的整合中进一步提升昆舞的综合表演能力。

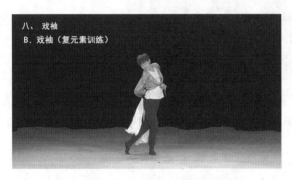

扫一扫
观看左图教学视频

图 3-1-22　戏袖复元素训练

九、《花儿》（歌舞表演）

（一）训练目的

加强练习五指的莲放莲收。

（二）主要动作

1. 花苞手：五指中的三指手位形成花开的形状，三次花开一次比一次上升，眼睛随手的方向看出去。

2. 五指：五指莲放莲收，意念延伸，身体顺势而为。

（三）教学提示

1. 注意意念的放射，动作富有感情。
2. 随着五指莲放莲收，身体顺势随动。
3. 注意展开花蕾手三指的延伸和顺连。

（四）教育意义

学生在此部分跟随音乐，由意引领，随着动作的连绵伸展，可以感受花开的动态。

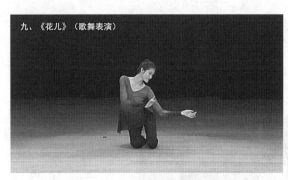

扫一扫
观看左图教学视频

图 3-1-23 《花儿》歌舞表演

十、《乡间小路》（歌舞表演）

（一）训练目的

感受昆舞中内三合的意韵、意情、意景，训练昆舞中外三合的头顶方位态、上肢方位态、下肢方位态。

（二）主要动作

1. 拎菜篮：右手扶肩，左手顺势 0 下点舞姿准备。身体直立，主力腿收紧单直，动力腿经过地面圆场，左手顺势前后摆动。
2. 双手遮脸望四方：双手遮脸，双腿弯曲颤膝，左手旁按手，右手食指和中指上下颤动。
3. 望路：双手左右背推背拉，注意一慢二快的特点。
4. 小牛：双手摆出"六"的形态。
5. 牧童：左手手背朝前，右手手指晃动。
6. 踩花手：身体面向 2 点，上左脚，右手掌推掌拉。

7. 推泥舞姿：被推的同时外侧手由背推背拉指跟引领轻弹鞋底，不要折腰。

（三）教学提示

1. 注意组合中动律元素的规格要领。

2. 注意舞姿的形态规范与美感。

3. 训练学生的想象力，引导学生感受将心中所想的花儿、牛儿、牧童等形象用舞姿表现出来。

4. 注意由意引领、由意生象的感觉。

（四）教育意义

通过学习《乡间小路》，学生能够深刻感受到蕴藏在舞蹈中的人体哲学和昆舞中的中国传统美学。

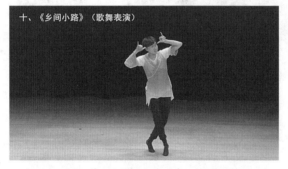

扫一扫
观看左图教学视频

图 3-1-24　《乡间小路》（歌舞表演）

第二章
中国昆舞成人培训（中级）

一、热身（组合运动）

参考初级。

二、手势的训练之五指莲花式坐部

（一）训练目的

训练昆舞手势五指莲花式。

（二）主要动作

1. 通过五指的轮放轮收，形成一指（双手大拇指）。

2. 通过五指的轮放轮收，形成二指（双手大拇指和食指）。

3. 通过五指的轮放轮收，形成三指（双手中指、无名指和小拇指）。

4. 通过五指的轮放轮收，形成一指（右手食指）。

5. 通过五指的轮放轮收，形成一指（左手食指）。

6. 通过五指的轮放轮收，形成一指（双手小拇指）。

（三）教学提示

1. 注意组合手势五指莲花式的规范要领。

2. 注意意念引领动作，气息贯穿始终，连接所有动作。

（四）教育意义

昆舞的手势多样，五指莲花式作为昆舞的重要手势之一，能帮助学生训练手指关节中小三节的灵活性。

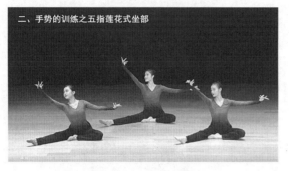

扫一扫
观看左图教学视频

图 3-2-1　五指莲花式坐部

三、技部的训练之扇韵

A. 扇韵（男）

（一）训练目的

训练技部扇子与三合。

（二）主要动作

1. 开韵：单手持扇，手腕发力，由上至下开扇。（分上中下）

2. 合韵：单手持扇，手腕发力，由外至内、由上至下合扇。

3. 夹韵：左手抓住扇边，右手打开扇面，双手用食指与拇指夹住扇边，由内至外推扇，顺势一圈。

4. 绕扇：平开扇，扇面向 1 点立扇，扇面两边分别对 1 点和 5 点，倒扇扇面边对 3 点，顺势左手拿扇骨边和扇平面转一周呈右手托扇，左手按扇对 3 点，扇面的边头对 7 点。

5. 上翻扇：翻扇，扇面边对 0 下点，双指夹住扇边，由 0 下点经过 1 点再经 5 上点，立圆一周，再向 0 下点延伸。

6. 下翻扇：翻扇，扇面边对 0 下点，单手开扇，双指夹住扇边，经过 5 点再经 5 上点，立圆一周，再向 1 下点到 0 点。

7. 抖扇：手拿扇骨，手背朝上，巧用手腕力量细微快速抖动扇面，形成抖动的状态。

8. 平步：左手或右手持扇时，另一只手拎襟位，右脚协调上步，左脚跟步至半脚掌转换至另一侧。

（三）教学提示

1. 注意组合中基本步伐、扇式的规范要领。

2. 注意入延韵的连接，气息贯穿始终，连接所有动作。

3. 所有动作始终保持由意引领的状态。

（四）教育意义

运用道具中的扇子与外三合、内三合的配合，加强学生对昆舞扇子的运用。

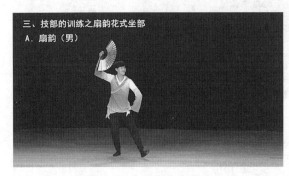

扫一扫
观看左图教学视频

图 3-2-2　扇韵（男）

B. 扇韵（女）

（一）训练目的

训练技部扇子与三合。

（二）主要动作

1. 开韵：右手持扇，右手大拇指发力开扇，左手扶住扇骨。

2. 上下翻扇：双手抓住扇子，扇尖上弧线向上翻为上翻扇，反之为下翻扇。

3. 夹扇：在扇子打开的基础上，用食指和中指夹住扇骨。

4. 摆扇：右手持扇，肩部带动形成左右摆扇。

5. 抖扇：开扇手拿扇骨，巧用手腕力量细微快速抖动扇面，形成抖动的状态。

（三）教学提示

1. 注意组合中基本步伐、扇式的规格要领。

2. 注意由意引领，气息贯穿始终，连接所有动作。

（四）教育意义

运用道具中的扇子与外三合、内三合的配合，加强学生对昆舞扇子的运用。

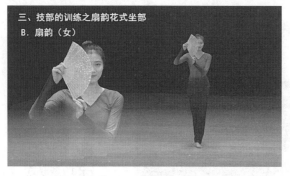

扫一扫
观看左图教学视频

图 3-2-3　扇韵（女）

四、技部的训练之伞韵

A. 伞韵（男）

（一）训练目的

训练技部伞与三合。

（二）主要动作

1. 开韵：左手拿伞尾，右手推开伞面，分上中下开韵。（反面同理）

2. 合韵：左手拿伞尾，右手关合伞面，分上中下含韵。（反面同理）

3. 点韵：左手托掌，右手持伞，运用伞尖点碰。

4. 绕韵：双手持伞，由内向外从1点至0点顺时针晃动一圈。

5. 平韵：双手持伞，平衡移动。

6. 烟韵：左手持伞，右手跟随身体S形由上到下顺势划出曲线。

7. 推拉韵：右手持伞，左手架伞平衡移至背部，分上中下推

拉韵。

8. 上下韵：双手持伞，用伞平衡上下韵律。

9. 滚韵：右手持伞，伞骨圆周与地面顺势一圈。

10. 平步：双手持伞，右脚协调上步，左脚跟步至半脚掌转换至另一侧。（反面同理）

（三）教学提示

1. 注意组合中基本步伐、伞式的规格要领。

2. 注意入延韵的连接，气息贯穿始终，连接所有动作。

3. 所有动作始终保持由意引领的状态。

（四）教育意义

通过伞韵的运用，学生能够进一步加强对六合的认知和掌握。

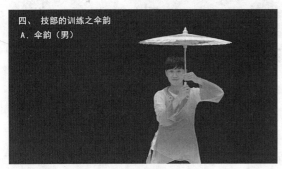

扫一扫
观看左图教学视频

图 3-2-4　伞韵（男）

B. 伞韵（女）

（一）训练目的

训练技部伞与三合。

（二）主要动作

1. 点韵：用伞的伞尖和伞尾为末梢去指点位。

2. 绕韵：双手持伞或单手持伞，顺时针或逆时针画圆形。

3. 开合韵：右手拿伞尾，左手开合伞面。

4. 转伞：左手托住伞柄，右手转动伞尾。

5. 平韵：双手持伞，平行移动。

6. 上下韵：双手持伞，上下移动。

（三）教学提示

1. 注意伞式的规格要领。

2. 注意神情合一，气息贯穿始终连接所有动作。

3. 动作中始终保持由意引领的状态。

（四）教育意义

通过伞韵的运用，学生能够进一步加强对六合的认知和掌握。

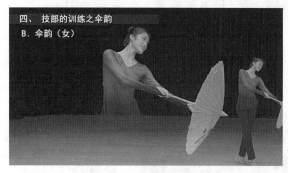

扫一扫
观看左图教学视频

图 3-2-5　伞韵（女）

五、《一休哥》（歌舞表演）

（一）训练目的

训练头颈的动律及面向，强化气息连接动作的连绵性。

（二）主要动作

1. 上沉、下沉：通过呼气使气息下沉，直至气沉丹田，以沉气之力带动身体，从自然垂直状由下至上经过下层、中层、上层，然后往下压，形成含胸、身弯状，在此过程中眼皮呈自然放松状态。

2. 左沉、右沉：在"沉"的基础上深吸气，感觉气由丹田慢慢提至胸腔，同时以胸腔之力带动身体，从弯状由下至上一节一节直立，直至头部顶向虚空，同时眼皮也由微松状突然张开、放神。特别注意胸腔之气不要静止憋住。

3. 连：动作之间不能有停顿的痕迹。

4. 思考舞姿：左手悬空旁按手，右手食指在太阳穴位置画小圆圈，头部跟随画圈节奏前后点头。

5. "我最棒"舞姿：

（1）右食指2上，左食指7点，经过内画圆变成双手大拇指。（反面同理）

（2）左食指2上，右食指7点，经过内画圆变成左手叉腰手，右手大拇指指向自己。（反面同理）

6. 招手舞姿：肘部为轴，指尖带动腕关节向后直向运动，向地面至0上点做动作，由扩指尖的外沿引领指尖带动向上弧线，眼睛看2、8点。

（三）教学提示

1. 注意组合中动律元素的规格要领。

2. 气息贯穿始终，连接所有动作。

3. 由意引领，无限放射。

4. "含""沉""顺""连""圆""曲""倾"是昆舞中人体三节的形态特征，一定要结合气息来完成。

5. 先"含"，后"沉"，再"提"。

（四）教育意义

通过《一休哥》的学习，学生能够在运用肢体语言的过程中，深刻感受到蕴藏在舞蹈中的人体哲学和昆舞中的中国传统美学。

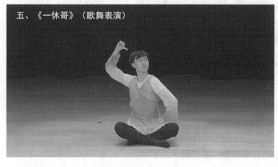

图3-2-6 《一休哥》（歌舞表演）

扫一扫
观看左图教学视频

六、《乡愁》（歌舞表演）

（一）训练目的

通过组合训练，加强上三节的灵活性。

（二）主要动作

1. 肩关节带动肘关节，肘关节带动手腕关节如飞鸟翅膀般徐徐挥动。

2. 双手背推至2、8点位，以翅膀振动状拉回。

3. 双手在0上点交叉，指尖翘起落回2、8点位，肘关节带动双臂如飞鸟翅膀般挥动。

（三）教学提示

1. 注意肩关节带动肘关节、肘关节带动手腕关节的规格要领。

2. 注意意念引领动作，气息贯穿始终，连接所有动作。

（四）教育意义

学生能够在这个部分通过组合动作训练手臂关节（大三节）的灵活性。

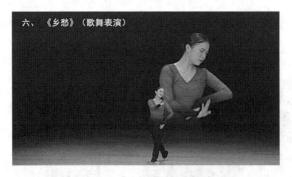

扫一扫
观看左图教学视频

图3-2-7 《乡愁》（歌舞表演）

七、《上楼梯》（歌舞表演）

（一）训练目的

训练下三节肌肉的爆发力、步伐以及髋关节的灵活性。

（二）主要动作

1. 看楼梯：双手呈掌形手，左下右上交叉错位，直线横拉至3、7点，脚下压步，眼神随动。

2. 扶楼梯：两手握虎口拳，两慢两快，由低到高循序渐进。

3. 抬升步：在丁字位基础上，胯向2点，身向1点，右脚自然虚踏于后，身体重心微向前。左手拳形手扶楼梯，右手保持0上点同抱拳碎步看窗外舞姿，沉肩，肘部外旋呈圆臂状，右手向上对胸前，眼视2、8点。（反面同理）

4. 圈圈步：在正步位基础上，左脚向前虚点于2点，重心在左，右手张开五指捂嘴，左手握拳平行6点，眼视2点。（反面同理）

5. 抱拳碎步看窗外：双手握拳于胸前，辅助楼梯表示出看、望、想三种神态。左手伸直握拳又被推失重。（反面同理）

6. 小拖步：双腿弯曲135°，不可起伏，全脚掌拖地状态，不可离地面。

7. 高抬腿：双腿双弯90°，在同一平面上左右交替高抬腿。

（三）教学提示

1. 注意意念的放射，有意识地培养由意生韵、由韵生情的艺术感受力。

2. 规范性的步伐要注意身体直立、中段加紧、下三节关节的度数准确，以及由意引领动力腿的起落。

3. 交替踢腿时，注意重心的转换。

4. 注意眼神的交流，引导学生领悟抽象空间中视、动、听等概念。

（四）教育意义

通过《上楼梯》的歌舞表演，学生既能将昆舞独特的美感与现实生活相结合，又能传递上下楼梯的安全意识，具有积极的教学和引导意义。

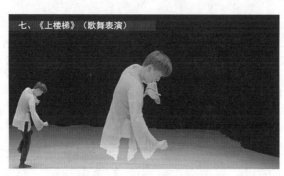

扫一扫
观看左图教学视频

图 3-2-8 《上楼梯》（歌舞表演）

八、《寻梦》（歌舞表演）

（一）训练目的

掌握拉花元素。

（二）主要动作

1. 寻找：意念放射，手在胸前，上弧线顺势滑动，双手左右交换，脚下半脚掌碎步移动。

2. 拉花：小五花拉开到大五花，注意手指间的延伸。

3. 背拉：双手手背冲向0上点，再拉回至胸前0点。

（三）教学提示

1. 注意意念的放射，有意识地培养由韵生情的艺术感受力。

2. 注意拉花手势的准确性。

（四）教育意义

掌握富有表现力的拉花元素，可为舞蹈中人物形象的塑造做准备。

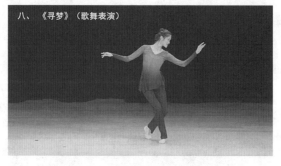

扫一扫
观看左图教学视频

图 3-2-9 《寻梦》（歌舞表演）

九、《秦淮河上·逛花灯》（歌舞表演）

（一）训练目的

学习塑造带有故事情节的人物形象。

（二）主要动作

1. 指灯：左手扩指遮于下巴前，右手斜上指出左右摇摆，身体随动。

2. 仰身看灯：双手交叉环抱上身，旁腰左右交替挤压，仰头看上方。

3. 推门看灯：双手交叉推平，上步远眺。

4. 倾身看灯：双手拎起后，单手下划，同时脚向后擦出，倾身远眺。

5. 骑马看灯：双手空心拳做勒马状，脚下协调前后各出一次。

6. 跳跃看灯：双手空心拳斜上位拎拳，双脚曲腿跳。

（三）教学提示

1. 通过故事情节强化人物性格，通过典型动作强化人物形象。
2. 通过舞蹈中的韵律特征，使身体灵活放松，充分解放肢体。
3. 增强人物感与艺术时空的营造。

（四）教育意义

该部分通过营造具有故事情节的真实场景，再现艺术时空下的人物形象，能够加深学生对内三合、外三合的认知及由意生象、由象生韵、由韵生情中由情化景的感悟。

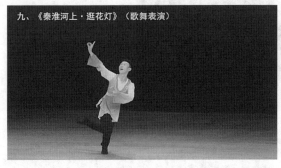

扫一扫
观看左图教学视频

图 3-2-10　《秦淮河上·逛花灯》（歌舞表演）

十、《睡莲》（歌舞表演）

（一）训练目的

练习使用昆扇，训练手、眼和四肢的协调能力，加强对"六和"的认知，提升综合表演能力。

（二）主要动作

1. 睡莲卧：躺在左手臂上，面向 1 点，右手持扇在脸前扶地，双腿双弯，右腿在前，双腿膝盖夹紧。

2. 绕扇：手指尖带动，顺时针或逆时针绕扇。

3. 片腿：左脚尖向 7 点擦地，绷脚上弧线至 0 上点，下弧线至 2 下点。

4. 花梆步：正步半脚掌，抬起脚掌快速交替，立腰、提胯，踝关节放松，双腿稍弯，步子小而碎，节奏快而巧。

5. 后踢步：左右脚后跟轮流踢屁股。

（三）教学提示

1. 注意扇式的规格要领。

2. 注意动作的顺连，气息贯穿始终，连接所有动作。

3. 动作中始终保持由意引领的状态。

4. 踢腿时注意动作的规格和要领，做到因材施教。

（四）教育意义

运用道具中的扇子与外三合、内三合的配合，加强学生对昆舞扇子的运用训练。

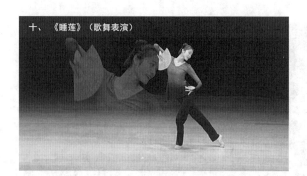

扫一扫
观看左图教学视频

图 3-2-11 《睡莲》（歌舞表演）

十一、《编导心语》（歌舞表演）

A. 编导心语（男）

（一）训练目的

训练手、眼和步伐的协调，加强对"六合"的认知。

（二）主要动作

1. 眼睛横移：目视8点，横移至2点，再回8点，动作连绵不断，不要眨眼。

2. 单手平步：左手拇指、食指和中指轻捏住，形似半握拳拎襟位。右手背推背拉，右脚协调上步，左脚跟步至半脚掌转换至另一侧。（正反同理）

3. 双手平步：双手分别背推背拉8点至3点和7点至2点，右脚协调上步，左脚跟步至半脚掌转换至另一侧。（反面同理）

4. 背手平步：在平步的基础上双手手背放在臀部，不可端肩。

5. 抬头望月：左手提襟位，右手背推2点，双腿单直单弯（右弯左直）。右腿脚尖对8点、弯曲135°、膝盖对2点。

6. 提襟式：左手提襟位，右手被推0上点。左手逆时针半圆，右手顺时针半圆，背拉0点，背推0上点，双腿双弯（左腿90°、右腿135°）。

（三）教学提示

1. 背推时不要折腕。

2. 注意组合中基本步伐、手势的规格要领。

3. 根据人物角色的需要做到意到形到，眼到手到。

（四）教育意义

该部分通过由意引领的头顶方位单元素，面向眼神方向放射的单元素与背掌背拉手位的单元素之间的配合与协调，帮助学生理解复合性对位的含义，进一步感觉中国传统文化的美学法则。

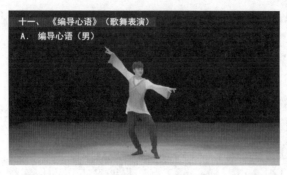

扫一扫
观看左图教学视频

图3-2-12 《编导心语》(男)(歌舞表演)

B. 编导心语(女)

（一）训练目的

训练意念引领手、眼和步伐的协调，加强对"六合"的认知。

（二）主要动作

1. 眼睛横移：意念引领目光从8点横移至2点，动作连绵不断。

2. 单手抬步：左脚抬步，左手扶左胯，右手背推2点，含胸、立背、梗脖，尾椎骨找地板。

3. 双手抬步：第一次右脚抬步，左手背推2点，右手背推6点。第二次左脚抬步，双手背推4点、8上点。

（三）教学提示

1. 注意意念的放射，有意识地增加由意生象、由意生韵、由韵生情的艺术形象。

2. 规范性的步伐需要注意身体直立、中段加紧、下三节抬步的反抻力。

3. 抬步时注意重心的转换。

（四）教育意义

该部分将昆舞的审美特征融入步伐的训练之中，能够进一步增强学生对昆舞中"合"的感悟与表达。

十一、《编导心语》（歌舞表演）

B. 编导心语（女）

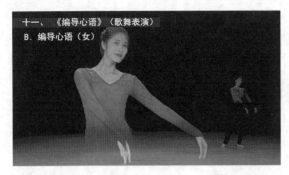

扫一扫
观看左图教学视频

图 3-2-13 《编导心语》（女）（歌舞表演）

第三章
中国昆舞成人培训（高级）

一、热身（组合运动）

参考初级。

二、五指莲花式

A. 五指莲花式（女）

（一）训练目的

训练昆舞手势五指莲花式。

（二）主要动作

1. 通过五指的轮放轮收，形成一指（双手大拇指）。

2. 通过五指的轮放轮收，形成二指（双手大拇指和食指）。

3. 通过五指的轮放轮收，形成三指（双手中指、无名指和小拇指）。

4. 通过五指的轮放轮收，形成一指（右手食指）。

5. 通过五指的轮放轮收，形成一指（左手食指）。

6. 通过五指的轮放轮收，形成一指（双手小拇指）。

7. 观音像：用双手的手掌心（表现为观音的眼睛）去找点位。

（三）教学提示

1. 注意组合手势五指莲花式的规格要领。

2. 注意意念引领动作，气息贯穿始终，连接所有动作。

（四）教育意义

五指莲花式作为昆舞的重要手势之一，能帮助学生训练手指关节中小三节的灵活性。

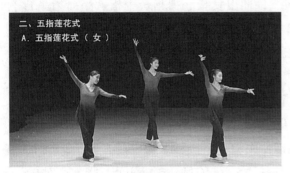

扫一扫
观看左图教学视频

图 3-3-1　五指莲花式（女）

B. 五指莲花式（男）

（一）训练目的

训练昆舞手势五指莲花式。

（二）主要动作

1. 盘坐：目视前方，双膝盘坐，双手的手腕放在双膝处，后背直立，梗脖。

2. 莲放、莲收：双手握拳，掌心向上，由大拇指顺向依次伸出扩指掌形手为"莲放"。五指呈扩指手型，由小拇指依次逆向收回拳形手为"莲收"。双手在高中低位置分别连续做"莲放"和"莲收"的手势。

3. 双弯膝出腿：盘坐基础上膝盖并拢于胸前，膝盖 0 上点，脚跟引领伸直至 2、8 点勾脚至绷脚。

4. 脚掌对坐 1 指：双脚掌对齐，膝盖弯曲 90°，双手握拳，拇指指向 0 上点。

5. 2 指（以右为例）：左膝盖弯曲对 7 点，右腿弯曲 135°，右脚勾脚、脚尖对 8 点，双手握拳，伸出食指与拇指呈自然弯曲形态。

6. 3指（以左为例）：右膝盖弯曲对3点，左腿弯曲135°，左脚勾脚、脚尖对2点，双手握拳，伸出食指、拇指、中指呈自然弯曲形态。

7. 4指：双手握拳，伸出食指、拇指、中指、小拇指呈自然弯曲形态，下肢与3指相同。

8. 5指：双手在掌形手的基础上呈自然放松、弯曲的形态，双腿双弯，左膝盖对0上点，右膝盖对3点。

9. 扶地望月2指：左手扶地板，右手2指手型，左膝盖弯曲90°对8点，右膝盖对0上点，脚掌对2点。

10. 背身望花2指：面向4下点，手臂左高右低，2指指向0上点，双腿双弯，左脚尖对5点，右膝盖对0下点，脚掌心对2点。

11. 五指轮换手式（以右为例）：双手1、2、3、4、5指交替顺势出指形，右手0上点不动，左手依次从3下点指到0上点（3次）。双手1、2、3、4、5指交替顺势出指形，双手依次从3下点指向0上点后，3指迅速直接轮换5指。面向2点和8下点交替看。

（三）教学提示

1. 注意指势的变化与下三节弯曲的度数。
2. 注意组合中基本步伐、手势的规格要领。
3. 做到手到之处，由意引形，形到眼到。

二、五指莲花式

B.《五指莲花式》（男）

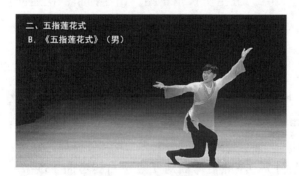

扫一扫
观看左图教学视频

图3-3-2 五指莲花式（男）

（四）教育意义

五指莲花式是昆舞中极具特色的手式，既能加强上三节中小关节的灵活性，也能加强手、眼、身、法、步的综合训练，进一步提深了昆舞的魅力。

三、《忆江南》（歌舞表演）

（一）训练目的

训练综合性表演。

（二）主要动作

1. 准备动作：双腿单立双弯，上弯腿的膝盖着胸口，头顶对8下点，右手托腮，左手扶右胯。

2. 转身留肩：意念先走，身体随之，肩留在后面。

3. 抛丝巾：右手拿丝巾，呈抛物线轻轻地抛出。

4. 走步：第一步右脚向前，右手3下点打开，眼睛看1点。第二步左脚向前，右手1下点打开，眼睛看8点。

5. 起后腿：后腿抬起，弯腿收回。

（三）教学提示

1. 注意意念的放射。

2. 动作稳重，富有情感。

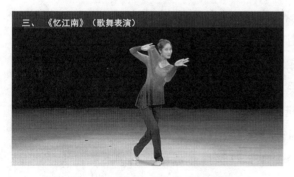

扫一扫
观看左图教学视频

图 3-3-3 《忆江南》（歌舞表演）

（四）教育意义

通过《忆江南》组合的训练,学生能增强对人体三节的控制力、身体情感的表现力,以及人物形象的塑造能力。

四、《山水之间》（歌舞表演）

（一）训练目的

训练昆舞中男子步伐的意韵。

（二）主要动作

1. 平步：左手拇指、食指和中指轻捏住,形似半握拳拎襟位。右手背推背拉,右脚协调上步,左脚跟步至半脚掌转换至另一侧。（反向同理）

2. 双提襟：双手拳形,双臂内旋呈长弧形,置于身侧,两拳分别压在髋部两侧。

3. 顺风旗：双手分别于3、7点掌推,双臂弯曲165°。

4. 丁字步：一脚脚跟靠于另一脚脚弓位置,呈丁字状。

5. 踏步：在丁字步的基础上,后脚顺脚跟方向擦出至踏步位,后腿的膝盖微弯于前腿的膝关节。

6. 前点步：一脚支撑,另一脚做绷脚点步动作向前。

7. 圆场步：一脚用脚跟至另一脚脚跟处,勾脚沿脚底外沿,依序由脚跟压至脚掌。

8. 花梆步：正步半脚掌,抬起脚掌快速交替,立腰、提胯,踝关节放松,双腿稍弯,步子小而碎,节奏快而巧。

9. 接泉水：左前踏步位,双手抱于胸向中心点下一寸的部位,掌心向上,眼视右手方向。

（三）教学提示

1. 丁字步站立时注意子午相和上身的横拧。

2. 圆场时不要抬大腿,双腿自然放松,步子不能过大。

3. 教学时先练习单一手位和脚位,再练习男子走步。

4. 背推走步时,注意顺势自如。

（四）教育意义

通过这个组合的学习，学生不仅能学会通过意念想象喝泉水等抽象的动作，也能感悟到生活与艺术之间的美妙连接。

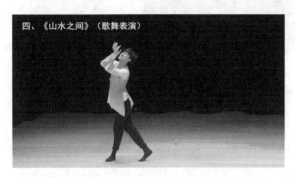

扫一扫
观看左图教学视频

图 3-3-4 《山水之间》（歌舞表演）

五、《水中望月》（歌舞表演）

（一）训练目的

训练头顶方位腰的软开度。

（二）主要动作

1. 戏水：踩水，撩水，捧水。先带领学生寻找自己生活中的形象记忆，再参考教学视频，引导学生找到适合自己的表演动态。

2. 望月：头顶方位从 6 点平移至 4 点，手做小五花像在画月亮的感觉，右手背推 8 上点，左手背推 5 下点，双腿双弯。

（三）教学提示

1. 表现出看到水中月亮倒影的喜悦之情。

2. 所有动作连绵不断。

3. 注意头顶方位的准确性。

（四）教育意义

通过"戏水"和"望月"的一系列动作，学生能够感受昆舞来源于生活，生活是昆舞创作的源泉。

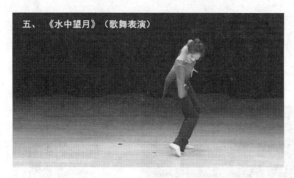

扫一扫
观看左图教学视频

图 3-3-5　《水中望月》（歌舞表演）

六、《说媒》（歌舞表演）

（一）训练目的

学习塑造昆舞中彩旦（媒婆）的人物形象，练习动态舞姿。

（二）主要动作

1. 拖步：双脚平脚交替向前拖移。

2. 掸鞋：右脚单脚跳，左脚回扣，右手找脚掸鞋，身体前倾看脚。

3. 施粉：双手兰花指，右手在左右脸颊交替做抹胭脂的动作，左手平托右肘。

4. 单直单弯跳：双手压腕平掌放于体侧，双腿左直右弯双勾脚，双腿膝盖相贴跳起。

5. 夹腿双弯跳：双手曲臂前指、右前左后，双腿弯曲空中，左上右下夹腿跳。

（三）教学提示

1. 强调表演，明确动作与表情的关系。

2. 加强跳跃能力的训练及空中体态。

3. 注意外三合中头顶方位态、上肢方位态、下肢方位态的配合。

（四）教育意义

通过媒婆这一人物形象了解古代人物及中国传统文化中的戏曲角色行当。媒婆为彩旦中的一个角色，丑行类的行当。媒婆化妆一般面涂白粉，再搽厚重胭脂，是以滑稽和诙谐的表演为主的

喜剧性角色。

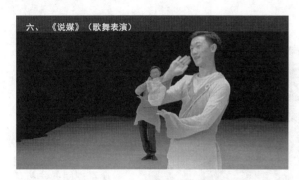

扫一扫
观看左图教学视频

图 3-3-6　《说媒》（歌舞表演）

七、《情醉三月天》（歌舞表演）

A.《情醉三月天》（小姐）

（一）训练目的

学习塑造人物形象。

（二）主要动作

1. 上场踮脚碎步：半脚掌着地，双膝稍弯，步子小而碎。

2. 上三节背推背拉：背推背拉手位的延伸，中指指尖带动，意念先行，身体随之和背推背拉的复合式对位。

3. 下三节背掌推拉：主力腿弯曲，动力腿脚后跟蹬出去伸直，到脚掌延伸到脚趾尖。

4. 抛袖：由肩带肘，由肘带腕，由腕带动手指尖，一节一节出去，最后延伸到袖子的末梢。

5. 逛花园：表现出大家闺秀到花园里游玩，陶醉其中的意境。

（三）教学提示

1. 注意意念的放射，以及由意生韵、由韵生情的规律。

2. 所有动作须连绵不断。

（四）教育意义

通过《情醉三月天》中小姐的人物形象，加强舞者塑造人物

形象的技能。同时加深观众对祖国大好河山的热爱，对人性真善美的感悟。

七、《情醉三月天》（歌舞表演）

A. 小姐

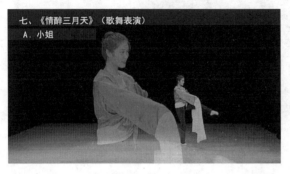

扫一扫
观看左图教学视频

图 3-3-7　《情醉三月天》（小姐）（歌舞表演）

B.《情醉三月天》（酒童）

（一）训练目的

学习塑造人物形象。

（二）主要动作

1. 提酒式：左手提酒桶左旁倾，左腿直立，右腿离地 45°。

2. 抱酒仰饮式：双手抱酒桶，下板腰做饮酒姿式。

3. 推酒式：双手抱酒桶右旁推出，头顶转向 3 点延伸，左腿半蹲，右腿绷脚向旁 90° 推出。

4. 弓步瞭望：体对 4 点，右腿前弓步，左腿直腿后点地，双手剑指，左手 4 点，右手身后斜上方。

5. 抬腿瞭望：体对 2 点，右腿直立，左腿曲腿，双手剑指，右手 4 点，左手 8 上点。

7. 蹲步转：双腿在半蹲基础上左右脚交替转圈。

8. 仰身酣饮舞姿：左手支臂撑地，右手正上方支臂饮酒，双脚直膝点地，左腿 2 点，右腿 4 点，提胯，身体平行。

（三）教学提示

1. 注意昆舞含、沉、顺、连、圆、曲、倾韵律特征的把握。

2. 注重内三合意情、意韵、意景的训练。

3. 强化人物性格，感受酒童人物情绪的变化。

（四）教育意义

通过酒童人物形象塑造，训练学生的想象力及无实物表演能力，在意象训练中把握昆舞的审美特征，在连绵不断中将身体与情感贯穿，并由情造景，增强传情达意的表演能力，表现出昆舞中的酒童形象。

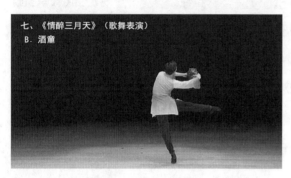

扫一扫
观看左图教学视频

图 3-3-8 《情醉三月天》（酒童）（歌舞表演）

C.《情醉三月天》（丫鬟）

（一）训练目的

学习塑造人物形象，同时增加民舞道具团扇的运用练习。

（二）主要动作

1. 上三节动作：拍扇作欣喜状；拨扇作撩拨酒童状；手持团扇放胸前 0 点，跟随小姐作乖巧丫鬟形象。

2. 下三节动作：圆场步伐小而紧凑，身体维持平稳；跳跃呈轻巧状态，表现小丫鬟轻盈灵动的形象；造型始终延伸，不要出现动作的断点。

（三）教学提示

1. 注意把握丫鬟的人物性格和形象特点。

2. 注意意念引领动作，气息贯穿始终，连接所有动作。

（四）教育意义

主要训练昆舞学员的舞台综合表演能力。

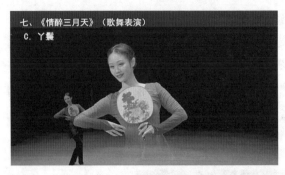

扫一扫
观看左图教学视频

图 3-3-9 《情醉三月天》（丫鬟）（歌舞表演）

八、《睡童》（歌舞表演）

（一）训练目的

掌握昆舞男子扇的基本体态与动律，同时完成内三合与外三合的综合训练。

（二）主要动作

1. 折扇：右手食指与拇指夹扇，由内向外翻扇，不可折腕。（反面同理）

2. 抱扇：大把攥握住扇子，拇指在内，四指在外，抱于胸前离一拳距离。

3. 扬扇：将扇子扬于头的右上方，扇口对左上方，左手旁开手。

4. 扛扇：将扇子扛于左臂上，扇口向下。（不可擦肩）

5. 点扇：右手持扇，扇竖立，用右手手指和手腕的力将扇尖向前点动。

6. 书童摇扇：体对1点，双半蹲，双手抱扇，扇口朝上，挑动扇尖向外点扇，双臂渐上抬的同时再重复两次，双腿渐下蹲，眼顺扇子的方向向下。

7. 书童点扇：类似睡姿，左臂肘向下，左手指五指并拢、拳心朝前，右手持扇尾点点位，扇面合起点点位。

（三）教学提示

1. 所有动作中贯穿"睡意"的意韵。

2. 持扇要松，用扇要灵活，不可使拙劲。

3. 运用扇子时要有童趣的意韵。

（四）教育意义

通过组合的学习，了解扇式运用的多种可能性，同时也了解特定的人物与时空的特定关系，告诫学生学习的时要专心。

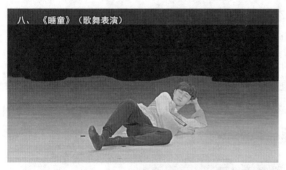

扫一扫
观看左图教学视频

图 3-3-10　《睡童》（歌舞表演）

九、《蝶影孤行》（歌舞表演）

A.《蝶影孤行》

（一）训练目的

训练学生通过想象产生意象，再由意象生化出具体形象的意象时空感。

（二）主要动作

1. 振翅：双手平举，上肢三节瞬间收缩。

2. 挥翅：双手交叠，由下向上挥动，带动身体起伏。

3. 展翅：双手斜上方举起，做飞翔状。

4. 孤雕：单立、双弯、勾脚，动力腿最大限度抬高，双手在 0 上点和 0 下点对拉。

5. 立部移位：双立后单直勾脚移位，双手对前直角背推背拉。

6. 双弯跳：双腿弯曲，勾脚 90°跳起，双手对上直角背推背拉。

7. 拉翅：双手抱膝后同时拉开，与下肢呈斜角。

8. 孤蝶：单立双弯，单勾脚贴于小腿处，双手斜角呈翅膀状拉开，左倾身、倾头。

（三）教学提示

1. 将蝴蝶的典型形象与孤独的情感相融合，塑造出孤蝶的形象。
2. 注意外三合与内三合的整合。
3. 引导学生增强由物及我、由情化境的意象时空感。

（四）教育意义

《蝶影孤行》中意象时空的形象转化，既要把握蝶的形象，又要表达出孤独的情感，舞者通过想象力递进到情感外化的肢体表达中，既有精神象的艺术形象，又和内在意韵形成统一。在统一本体"六合"中，舞者又会产生另一种感情，那就是"家"的意义，同时产生强烈的爱家、恋家的情感。

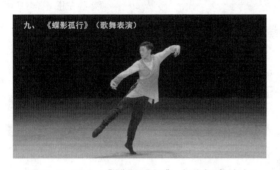

扫一扫
观看左图教学视频

图 3-3-11 《蝶影孤行》（歌舞表演）

B.《蝶影孤行》（水袖版）

（一）训练目的

结合水袖进一步提升学生通过形象产生想象，再由意象生化出具体形象的意象时空感。

（二）主要动作

1. 振翅：双手平举，上肢三节瞬间收缩。
2. 挥翅抛袖：双手交叠，由下向上挥动并将水袖向上抛起，带动身体起伏。
3. 展翅甩袖：双手斜上方甩袖，作飞翔状。

4. 孤雕：单立、双弯、勾脚，动力腿最大限度抬高，双手在0上点和0下点对拉。

5. 拉翅跳抛袖：双手0上和0下点对拉抛袖，双腿单弯，膝盖90°相贴。

6. 立部移位：双立后单直勾脚移位，双手对前直角背推背拉。

7. 双弯跳抛袖：双腿弯曲勾脚90°跳起，双手对上直角将水袖向上抛起。

8. 拉翅抛袖：双手抱膝后，同时拉开抛袖，与下肢呈斜角。

9. 孤蝶：单立双弯，单勾脚贴于小腿处，双手抛袖后抓袖斜角呈翅膀状拉出，左倾身、倾头。

（三）教学提示

1. 注意传达出水袖的移情作用。

2. 将蝴蝶的典型形象与孤独的情感相融合，塑造出孤蝶的形象。

3. 注意内外之合的整合。

4. 引导学生增强由物及我、由情化境的意象时空感。

（四）教育意义

《蝶影孤行》中意象时空的形象转化，既要把握蝶的形象，又要表达孤独的情感，舞者通过想象力递进到情感外化的肢体表达中，既有精神象征的艺术形象，又和内在意韵形成统一。在统一本体"六合"之中，舞者又会产生另一种感情，那就是"家"的意义，同时产生强烈的爱家、恋家的情感。

十、《人莲情幽幽》（歌舞表演）

A.《人莲情幽幽》（男）

（一）训练目的

结合昆舞的道具扇子，训练学生手眼和四肢的协调能力，以双人舞中男女配合综合表演能力。

（二）主要动作

1. 平步推扇：左手的拇指、食指和中指轻捏住，形似半握拳

于拎襟位。右手拿扇背推背拉，右脚协调上步，左脚跟步至半脚掌时转换至另一侧。

2. 架扇：左手架扇，右手持扇，手臂内旋呈长弧形，置于胸前，下肢双直，左脚跟着地、脚掌对4点，右脚平脚、脚尖对5点，胸向5点，面向6上点。

3. 下弧弓步单绕扇：双手交叉，右手在上，经过下弧线0下点，背推右手顺时针转半圈至0上点，背推左手逆时针转半圈至3点。下肢左弯右直，经过平行移动至双弯，左直右弯至双直，眼睛随动。

4. 丁字步：一脚脚跟靠于另一脚脚弓位置，双脚呈丁字状。

5. 点扇：右手持扇，扇竖立，用手指和手腕的力将扇尖向前点动。

6. 前点步：一脚支撑，另一脚向前做绷脚点步动作。

7. 圆场步：一脚先用脚跟至另一脚脚弓处，任意一脚勾脚沿脚底外沿并由脚跟着地压至平脚。

8. 开韵：单手持扇，手腕发力由上至下开扇。（分上、中、下）

9. 抖扇：手持扇骨，手背朝上，巧用手腕力量细微快速抖动扇面，将抖动传递到扇面尖部。

10. 平步：右手持扇，左手拎襟位，右脚协调上步，左脚跟步至半脚掌时转换至另一侧。（反面同理）

11. 倾身绕扇：单手持扇，手腕发力由上至下开扇，顺时针一圈，再将食指于扇骨边缘，顺势一圈。重心前倾（后仰）至最大极限，失重后向前（后）走步。

12. 遮扇望莲：右手持扇、手背1点，左手背推8下点，面向8下点，扇子遮半边脸。下肢双弯，左膝盖0上点、135°，脚掌心对2点；右膝盖2点、135°，脚尖对2点。

（三）教学提示

1. 立腰拔背，步伐轻盈，舞动时上身随步伐摆动。
2. 通过舞步的强弱变化，训练下肢的控制力度。
3. 练习扇子的各种绕式时把握准确的节奏感。
4. 表现出对莲花的不舍与渴望。

5. 表现出男子气概。

（四）教育意义

使观众在舞蹈所营造的意境中，先感受到意境美，再由生象感受大自然的美好，最终升华到真善美的情操是人类最美好的向往之情。

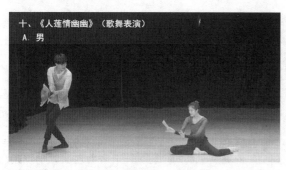

扫一扫
观看左图教学视频

图 3-3-13　《人莲情幽幽》（男）（歌舞表演）

B.《人莲情幽幽》（女）

（一）训练目的

结合昆舞的道具扇子，训练学生手眼和四肢的协调能力，以及双人舞中男女配合的综合表演能力。

（二）主要动作

1. 燕式坐：定向 1 点，头顶 8 上点，双手 8 下点，双腿双弯，右腿在前，左腿在后 135°。

2. 挡脸式开扇：右手持扇，右手大拇指向上开扇，左手向下开扇，用扇挡住脸。

3. 横移扇：从挡脸式开扇横移至 3 点。

4. 倒扇合扇：扇面右倒，左手逆时针合扇。

5. 开扇：右手大拇指抵住第一根扇骨，手腕发力开扇。

（三）教学提示

1. 注意扇式的规格要领。

2. 注意双人舞交流动作的顺连，气息贯穿始终，连接所有动作。

3. 所有动作始终保持由意引领。

（四）教育意义

使观众在舞蹈所营造的意境中，先感受意境美，再由生象感受大自然的美好，最终升华到真善美的情操是人类最美好的向往之情。

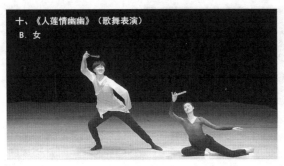

扫一扫
观看左图教学视频

图 3-3-14　《人莲情幽幽》（女）（歌舞表演）

十一、《昆丑》（歌舞表演）

（一）训练目的

学习塑造昆舞中丑角的艺术形象。

（二）主要动作

1. 偷看舞姿：双手左上右下，右手一指推向 8 点，双腿弯曲，左脚 8 点，右脚半脚掌前点地，面对 8 点偷看。

2. 推门舞姿：双手平推 2、8 点，左脚前踏步，体对 1 点。

3. 上握拳蹬腿式：左脚勾脚，左腿蹬腿 90°，右腿半蹲，双手握拳扣腕、右上左下。

4. 横挫步：双腿弯曲 90°，立半脚掌，向旁交错横移。

5. 称赞舞姿：双手竖大拇指对 7 上点，左手在上，双腿向旁打开弯曲。

6. 矮子步：双腿全蹲，双脚交替碎步。

7. 跳抬步：双手手心相对，食指伸出，其余手指握拳，上下交替划动；双脚交替边跳跃边上抬。双脚交替跳跃上抬。

8. 圈圈步：左腿单立，右腿向外画圈。

9. 行礼舞姿：右手握拳在下，左手掌形在上，双手合拢于胸前；左腿半蹲，右腿向旁直腿勾脚。

（三）教学提示

1. 注意组合中基本步伐和手势的规格要领。

2. 注意入延韵的连接，气息贯穿始终，连接所有动作。

3. 动作中始终保持人物应有的情感状态。

（四）教育意义

"聊戏先聊丑，无丑不成戏"，丑角是中国戏剧中一种程序化的角色行当，一般扮演插科打诨、诙谐滑稽的角色，其中文丑以做功为主，武丑以武打为主，他们的共同点是通过幽默诙谐的表演方式表现不同人物的特征。本部分内容主要是带领学生进一步领会中国传统文化中的丑角文化。

十一、《昆丑》（歌舞表演）

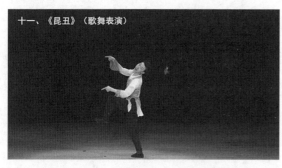

图 3-3-15 《昆丑》（歌舞表演）

扫一扫
观看左图教学视频